버려지는 디자인
통과되는 디자인

캘리그라피

왕은실, 오문석 지음

길벗

버려지는 디자인 통과되는 디자인 – 캘리그라피

No Good design Good design - Calligraphy

초판 발행 · 2019년 10월 30일

지은이 · 왕은실, 오문석
발행인 · 이종원
발행처 · (주) 도서출판 길벗
출판사 등록일 · 1990년 12월 24일
주소 · 서울시 마포구 월드컵로 10길 56(서교동)
대표 전화 · 02) 332-0931 | **팩스** · 02) 323-0586
홈페이지 · www.gilbut.co.kr | **이메일** · gilbut@gilbut.co.kr

기획 및 책임 편집 · 정미정(jmj@gilbut.co.kr) | **표지 디자인** · 장기춘 | **제작** · 이준호, 손일순, 이진혁
영업마케팅 · 임태호, 전선하 | **웹마케팅** · 차명환, 지하영 | **영업관리** · 김명자 | **독자지원** · 송혜란, 홍혜진

편집 진행 · 앤미디어 | **전산편집** · 앤미디어 | **CTP 출력 및 인쇄** · 상지사 | **제본** · 상지사

ISBN 979-11-6050-956-4 03600
(길벗 도서번호 007039)

이 도서의 국립중앙도서관 출판사도서목록(CIP)은 서지정보유통지원시스템 홈페이지(http://seoji.nl.go.kr)와
국가자료공동목록시스템(http://www.nl.go.kr/kolisnet)에서 이용하실 수 있습니다.(CIP제어번호 : CIP2019040329)

정가 17,000원

독자의 1초를 아껴주는 정성 길벗출판사

길벗 IT실용서, IT/일반 수험서, IT전문서, 경제실용서, 취미실용서, 건강실용서, 자녀교육서
더퀘스트 인문교양서, 비즈니스서
길벗이지톡 어학단행본, 어학수험서
길벗스쿨 국어학습서, 수학학습서, 유아학습서, 어학학습서, 어린이교양서, 교과서

페이스북 · www.facebook.com/gilbutzigy
네이버 포스트 · post.naver.com/gilbutzigy

PREFACE

캘리그라피를 통해 만나는 많은 사람에게 가장 많이 듣는 말은 "글씨를 잘 쓰고 싶어요!"입니다. '바른 글씨', '귀여운 글씨', '흘려쓰는 글씨', '힘 있는 글씨', '세련된 글씨', '예쁜 글씨', '자유로운 글씨', '필력이 좋은 글씨', '요즘 유행하는 글씨', '표정이 있는 글씨', '단정한 글씨'를 원하는 사람들을 위해 더 많이 쓰고 도구와 조형의 이해, 표현 기술의 완성도를 높일 수 있도록 교육하고 있지만, 그 과정에서 쉽게 만족하는 경우는 드물고 여전히 더 잘 쓰기를 원합니다. 이렇듯 '잘 쓴 글씨'는 모두의 합의를 거친 완전무결한 오직 하나의 꼴로 존재하는 것이 아니라 각자의 기준과 취향에 따라 다채로운 형태로 존재합니다.

개인의 글씨는 사실 취향의 영향을 많이 받고, 교정 단계에서는 공간 구성 등 조형성을 고려하게 됩니다. 또 'A'라는 특정 서체를 연습하는 것이라면 'A' 서체와 닮게 쓰는 게 잘 쓴 글씨가 되겠지요. 그러나 감정, 표정, 목소리, 모양 등을 모티브로 삼아 적합한 글꼴을 찾아 만드는 캘리그라피에서는 기본 조형성과 별개로 '콘셉트'가 잘 쓴 글씨, 못 쓴 글씨의 중요한 기준이 됩니다.

이 책에서는 콘셉트에 따라 통과된 캘리그라피와 버려진 캘리그라피를 함께 볼 수 있게 정리했습니다. 조형적으로 훌륭한 글씨라도 콘셉트에 맞지 않으면 못 쓴 글씨로 버려지고, 어수룩한 글씨라도 콘셉트를 잘 표현하면 통과되는 모습을 살피며 실무 작업 과정을 헤아려 보세요.

실무 작업에서 콘셉트란 클라이언트의 취향, 해당 업계의 트렌드, 노출 매체의 특성, 작업 분야의 특징 등 유동성과 가독성, 전달력, 주목성 등 문자의 기능까지 여러 요소가 합쳐 이루어집니다. 간혹 캘리그라피 작가의 특정 서체가 곧 콘셉트가 되는 일도 있지만, 캘리그라피 결과물 속에는 많은 사람의 고민과 아이디어가 녹아 있습니다. 그러므로 단순히 통과된 디자인만 보고 넘어갈 것이 아니라 왜 그런 글씨를 썼는가에 대한 이해와 그에 따른 평가의 시간을 가지는 게 중요합니다. 또 직접 클라이언트 입장이 되어 버려진 디자인을 재평가하는 것도 이 책을 보는 재미를 더할 것입니다.

캘리그라피에는 정답이 없습니다. 저마다 개성과 자유로운 표현이 존중되는 점이 강점이 되어 많은 사람이 배우며 쓰고 있습니다. 하지만 분명 잘 쓴 글씨와 못 쓴 글씨는 존재하고 특히 실무에서는 통과되는 글씨와 버려지는 글씨로 명확히 구분됩니다.

왕은실, 오문석

CONTENTS

Part 3 광고

Part 4 게임

Part 5 간판/상호

Part 6 아트

PREVIEW

이 책은 패키지, 편집, 광고, 게임, 간판/상호를 주제로 80개의 디자인 시안 아이템을 5개의 파트로 나누어 구성하였습니다. 직관적으로 보고 이해할 수 있도록 왼쪽 페이지에는 버려지는 디자인을, 오른쪽 페이지에는 통과된 디자인 시안을 배치하여 비교 분석하였습

마음을 움직이는
글자를 디자인하라

감성적인 문자 디자인, 캘리그라피

손으로 그린 문자, 아름다운 서체, 글자를 아름답게 쓰는 기술이라는 뜻의 캘리그라피는 의미 전달이라는 문자의 기본 역할을 넘어 다양한 선의 형태와 표현, 조형의 아름다움, 문자의 이미지화, 재료의 효과 등 미감을 지닌 예술 작업으로 여겨집니다.

캘리그라피를 최신 디자인으로 생각하기 쉽지만, 문자를 사용하는 곳이라면 오래전부터 고유 문화와 환경을 바탕으로 한 문자 예술이 존재해왔습니다. 한국의 서예, 중국의 서법, 일본의 서도, 알파벳 캘리그라피, 이슬람의 캘리그라피 등 사용하는 문자와 도구, 형태와 기법은 저마다 다르지만 모두 '캘리그라피'로 일컬어집니다.

우리나라의 경우 캘리그라피와 서예를 같은 것이라고 단정 짓기에는 애매한 구석이 있습니다. 지금의 쓰임과 모습, 배경에서 다른 면이 있기 때문입니다.

서예의 영문은 캘리그라피이고, 캘리그라피의 우리 말뜻은 서예입니다. 오래전부터 사용해 온 단어 캘리그라피가 서예와 다른 하나의 분야로 시작된 건 1990년대 말 즈음입니다. 우리 고유의 한글과 그 글꼴을 상업적, 디자인적으로 작업 또는 판매하며 대중에게 쉽고 친근하게 다가가도록 했습니다.

전통 서체를 응용하거나 때로는 그와 상반되는 글꼴을 새로 만들어 클라이언트 요구와 콘셉트에 알맞은 맞춤 제작 형식이 캘리그라피 작업의 특징으로 자리 잡았습니다. 필요와 여건에 따라 문자, 사진, 그림 등의 특징을 가져와 기존에 없던 창의적인 글꼴을 만드는 신선함과 유연함이 캘리그라피를 발전시켰고, 그렇게 여러 광고 매체와 상품에 캘리그라피가 활용되면서 지금은 남녀노소가 즐기는 취미, 문화 활동이 되었습니다. 그 사이 작가들은 상업 활동에 그치지 않고 각자의 역량을 발휘하며 전시, 집필, 온/오프라인 콘텐츠 제작 등 다양한 활동을 축적하고 있습니다. 이런 개인 활동에서도 콘셉트에 따른 글꼴 디자인이 캘리그라피 작업의 중심을 잡습니다.

이렇듯 캘리그라피는 개성, 창의성, 가변성, 유연성, 화합성, 자율성을 바탕으로 누구나 관람자나 작업자로서 어렵지 않게 접근할 수 있다는 장점이 있지만 바로 그 점으로 인해 전통성, 예술성, 가치성 확보에 대한 의문이 따르기도 합니다.

30여 년간 여러 장점을 무기로 캘리그라피는 우리 일상 속에 깊숙이 자리 잡았고, 다양한 분야에 접목되며 새로운 길을 만들어 왔습니다. 그 자체에 긍정의 무게를 두고 많은 작가들의 고민과 표현을 존중하며 지켜보면 당장의 정의와 평가, 예상을 뛰어넘는 '무언가'가 숱하게 등장하지 않을까요?

문방사우와 다양한 도구

붓

글씨를 쓰거나 그림을 그릴 때 사용하는 붓은 일반적으로 나무로 된 막대 끝에 동물의 털을 모아 붙인 형태입니다. 양, 여우, 토끼, 호랑이, 말, 곰, 소, 닭 등 촉으로 쓰이는 털 종류는 다양하고 그중에서 흔히 글씨를 쓰는 데 사용하는 붓은 양털로 만든 양호필입니다.

붓털의 성질은 크게 부드러움과 탄력으로 나뉘며 양호필은 부드럽고 유연한 성질이 특징입니다. 유연한 성질 때문에 붓질에 힘을 붙이기가 다소 어렵습니다. 초보자가 다루기에는 연습이 필요해 주로 탄력이 좋은 털을 중심에 두고 겉은 부드러운 털로 감싸는 겸호필을 추천합니다.

붓은 먹, 종이, 벼루와 함께 문방사우로 일컬어지고 보통 함께 사용합니다.

붓을 씻을 때는 흐르는 깨끗한 물에 씻어야 하며 붓털을 가지런히 하여 붓걸이 등 붓을 걸어둘 수 있는 곳에 붓털을 아래로 향하게 걸어서 통풍 건조합니다. 특히 여름에 물기가 있는 상태로 붓말이에 말아 보관하면 붓에 곰팡이가 생길 위험이 있으므로 유의합니다.

새 붓 또는 사용 중 털이 갈라지기 시작하는 붓은 선 긋기를 통해 붓끝을 정돈하고 길들이는 게 좋습니다.

붓펜

붓 펜은 펜대에 잉크가 들어있어 먹이나 물감을 따로 챙기지 않아도 돼 편리합니다. 촉은 붓과 마찬가지로 동물의 털로 만들기도 하고 탄성을 가진 섬유로 제작하기도 합니다. 작지만 유연한 촉으로 다양한 굵기 변화를 표현할 수 있고, 펜대에 잉크 대신 물을 넣어 색과 농도를 조절할 수도 있습니다.

마커펜

　펠트, 나일론 재질의 촉으로 제작된 마커펜은 사인펜, 마킹펜을 포함해 쉽게 사용하는 매직펜, 네임펜도 모두 마커펜에 속합니다.

　마커펜의 촉은 '닙'이라고 하며 원형, 사각형, 사선형, 브러시형 등 형태가 다양하고 매끄러운 질감을 가집니다. 닙은 잉크를 흡수하여 쓰는 방식으로, 종이 외에 다양한 재질 위에도 쓸 수 있는 장점이 있습니다.

연필

　흑연 막대기를 나무로 감싸 사용하는 연필은 가장 친숙한 도구 중 하나입니다. 심이 딱딱하게 고정되어 있어 고유의 탄성이나 유연성에 적응할 필요가 거의 없고 변화가 적어 사용하기 쉽습니다. 흑연이 부스러지면서 종이 위에 묻어나 부스스하고 매트한 질감을 갖고 있습니다. 다른 도구와 달리 쉽게 지울 수 있는 장점이 있습니다. 흑연과 점토의 배합 비율에 따라 연필심의 강도와 농도가 다양하게 결정됩니다.

볼펜

　작은 회전 볼을 촉으로 해서 잉크가 묻어 나오는 필기구로 연필과 함께 가장 많이 쓰는 도구입니다. 연필과 다르게 윤기 있고 매끄러운 질감을 갖고 있습니다.

나무젓가락

　캘리그라피 작업 시 일반 필기도구 외에 칫솔, 수세미, 스펀지, 돌, 주사기, 롤러 등 다양한 재료를 사용하기도 합니다. 그중 획이 고르고 명료해서 실무 작업에도 많이 사용하는 도구가 바로 나무젓가락입니다.

　먹, 잉크를 빠르게 흡수하는 화선지에 나무젓가락으로 쓰면 획이 선명하지 않아 프로젝트에서는 A4용지처럼 표면이 코팅된 종이를 사용합니다.

　나무젓가락 끝은 다듬은 형태에 따라 둥근 획, 뾰족한 획, 거친 획 등을 표현할 수 있습니다.

화선지

화선지는 중국의 선지, 일본의 화지, 한국의 한지 등 나무 껍질, 섬유를 재료로 만든 서화용 종이의 일반적인 총칭입니다. 최근에는 90% 이상 양지의 원료 목재 펄프, 10% 정도의 닥나무를 사용하는 기계지를 많이 사용하기도 합니다.

먹을 잘 흡수하고 번짐 효과와 내구성이 좋습니다. 원료에 따라 종이의 결과 번짐 정도가 다양해 용도와 취향에 맞는 종이를 선택하는 게 중요합니다. 매끈한 획을 표현하려면 번짐이 적은 종이, 물을 사용해 농도와 번짐을 풍부하게 표현하려면 번짐이 좋고 두께가 있는 종이가 좋습니다.

단, 습기에 약해 습기가 많은 곳에 두면 눅눅해지면서 곰팡이가 필 수 있고, 반대로 직사광선을 쬐면 종이가 마르고 색이 바랠 수 있습니다.

그 외 종이

실무 작업에서는 일반적으로 종이에 쓴 글자 그대로 사용하지 않고, 스캔 또는 사진 촬영 후 디지털 기기를 이용해 디자인 작업이 쉽도록 보정합니다. 매끈하고 깔끔한 글자를 원하면 번짐이 있는 화선지보다 쉽게 구할 수 있는 복사용지나 스케치북에 쓰는 것이 좋습니다.

두꺼운 판화지나 우드락 등도 먹의 독특한 질감 표현과 맺음 효과가 나타나 개인 작품 활동에 사용하기도 합니다.

글꼴 변화의 기본

한글은 초성, 중성, 종성의 조합으로 글자를 만듭니다. 보통 악필이라고 이야기하는 글씨는 이 조합에서 균형이 깨지고 공간감이 부족한 경우가 많습니다.

반대로 획 사이 공간이 균등하고 초성, 중성, 종성이 조화로울 때 보기 좋은 글씨가 나옵니다.

오른쪽 글자는 손글씨는 아니지만, 폰트 활자가 읽기 좋고 보기 편한 이유는 바로 효과적인 공간 구성과 균형미에 있습니다.

초성, 중성, 종성의 조화로운 관계를 만들면 글씨 교정에 도움이 되고, 나아가 초성, 중성, 종성 변화를 이용하면 다양한 표정의 글꼴을 만들 수 있습니다.

나이

초성, 중성, 종성 관계에 따라 글자 나이를 조절하는 방법에 관해 알아 보겠습니다.

글씨에도 사람처럼 나이가 있습니다. 다양한 문자 중 한글은 특히 사람의 신체 구조와 글자 형태가 비슷한데, 이것을 이용하면 글자 나이를 조절할 수 있습니다. 초성, 중성, 종성 비율이 1:1:1인 기본 상태에서 변화시켜 봅니다.

1~2살짜리 아기 신체 특징을 살펴보면 몸 전체에서 머리가 차지하는 비중이 크고 그에 비해 팔과 다리는 짧습니다. 또 대부분 통통하고 동글동글한 살집을 가지고 있습니다. 이러한 특징을 초성, 중성, 종성을 통해 구현하면 다음과 같은 귀엽고, 어리고 밝은 느낌의 글씨가 탄생합니다.

다음은 20~40대 정도의 글씨입니다.

성인이 되면서 인간의 신체 비율은 아기와 정반대가 됩니다. 키가 크면서 머리 비율이 작아지고 팔, 다리는 길어집니다.

귀여움은 줄어들고 세련된 느낌이 들며 젊은 에너지가 느껴집니다. 직선과 곡선으로 온도, 속도 등 차이를 만들 수 있습니다.

끝으로 어른의 묵직함을 보여주는 글씨입니다.

사람이 지팡이를 짚거나 앉아있는 형태, 즉 사다리꼴에 맞춰 글씨를 쓰면 글자 중심이 아래로 내려가 안정감을 주고 여기에 직선을 사용하여 획을 두껍게 시작하면 무게감이 더해지면서 진중함, 전통성, 근엄함 등의 느낌을 표현할 수 있습니다.

감정

캘리그라피를 소개하는 말 중에는 '마음을 담은 글씨', '감정을 담은 글씨'가 있습니다. 실제로 캘리그라피는 표정, 감정, 목소리, 상태를 표현하는 데 탁월합니다. 사람의 감정은 굉장히 다채롭고 복잡 미묘하기 때문에 원형 그대로 글꼴에 담기란 쉽지 않습니다. 긍정과 부정, 좋은 것과 안 좋은 것으로 크게 나누어 표현해 봅니다.

먼저 아래 표정을 볼까요?

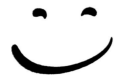 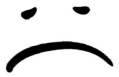

기분이 좋으면 웃으면서 입 꼬리가 올라갑니다. 반대로 기분이 울적하고 나쁠 때는 입이 삐죽 나오거나 입 꼬리가 아래로 쳐집니다.

글자에 감정을 담는 가장 쉬운 방법은 입 꼬리 모양을 글자 가로획에 적용하는 것입니다.

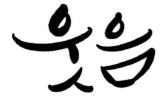

어떤 웃음이 더 밝아 보이나요?

대부분 왼쪽 웃음에서 더 밝은 느낌을 받습니다. '웃'의 가로획을 웃는 입 꼬리 모양으로 표현하니 마치 흥이 나 덩실덩실 춤을 추는 것처럼 보이고, '음'의 'ㅁ'은 함박웃음을 짓는 입 모양 같기도 합니다. 반대로 오른쪽 웃음은 어쩐지 힘이 쭉 빠져 보입니다. 아래의 부정적인 분위기의 우울은 아래로 쳐진 오른쪽 우울이 더 말뜻에 가깝습니다.

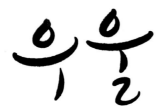

이렇게 입 꼬리 모양을 글자에 적용하면 긍정과 부정을 간단하게 표현할 수 있습니다.

주의해야 할 점은 사람마다 감정 형태와 정도가 다르기 때문에 왼쪽 웃음과 오른쪽 우울이 늘 정답은 아니라는 것입니다. 어떤 사람은 '웃'과 '음'이 손을 잡은 듯 보여 오른쪽 웃음이 좋아 보일 수 있고, 어떤 사람은 우울이 가라앉는 감정이 아닌 화가 치미는 상태일 수도 있어 각자 상황에 맞는 표현을 고민할 필요가 있습니다.

이번에는 글씨의 마지막 처리에 대한 부분을 살펴보겠습니다.

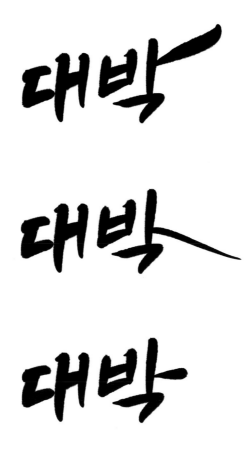

세 가지 '대박'이 있습니다. 대박의 결과가 모두 어떻게 보이나요?

캘리그라피에서 마지막 획은 단순히 멋을 내고 화려한 기능만 하는 것이 아니라 분위기를 이어가거나 전환하는 등 문장 흐름을 결정하고, 문장 부호 역할을 하기도 합니다. 흐름을 더 고조시키려면 획을 위로 치닫게, 여운을 남기거나 분위기를 처지게 하려면 획을 아래로 향하게, 감정 또는 상태 변화 없이 담백한 느낌을 내려면 평균 굵기와 길이로 마무리하는 게 좋습니다.

배열

힘차고 긍정적인 느낌을 표현할 때는 배열을 위로, 감정이 가라앉고 부정적인 분위기를 표현할 때는 아래로 배열하는 게 효과적입니다.

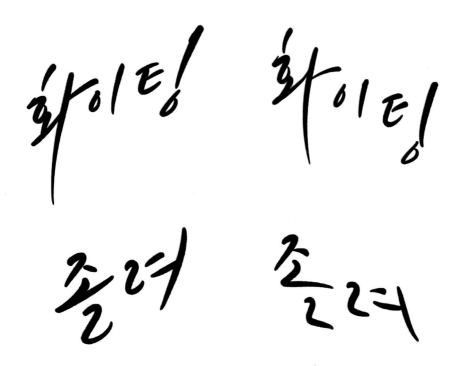

디자인 소스 활용을 위한 포토샵 보정

종이에 쓴 글씨를 컴퓨터로 보정하고 데이터화하는 것은 디자인 작업 요소로 활용하기 위해서입니다. 글자 크기, 기울기 등을 수정하거나 색 또는 효과를 입히려면 데이터화 작업이 필요합니다. 기본은 레벨 값 조정으로 배경과 글씨의 색을 명료하게 하는 작업입니다.

레벨 보정하기

01 포토샵에서 스캔한 글씨를 새로
운 레이어로 불러옵니다.

02 화선지의 굴곡과 글씨 획 안의
구김을 보정하기 위해 메뉴에서
〔Image〕 → Adjustments →
Levels를 실행합니다.

03 레벨 값을 조정하는 Levels 대
화상자가 표시되면 그래프 아래
의 흰색 조절점을 왼쪽으로 드래
그합니다. 배경색이 밝아집니다.

04 Levels 대화상자의 그래프 아래 검은색 조절점을 오른쪽으로 드래그한 다음 〈OK〉 버튼을 클릭합니다. 글씨 색이 진해집니다.

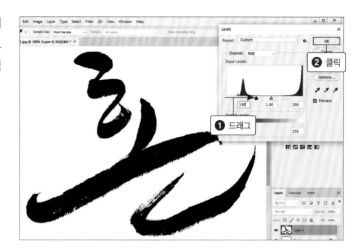

05 글씨 주변의 지저분한 부분은 Tools 패널의 지우개 도구(🩹)를 이용하여 정리합니다.

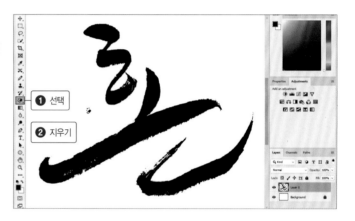

06 이동 및 크기와 기울기 변경을 위해 Tools 패널에서 사각형 선택 도구(▱)를 선택한 다음 원하는 영역을 드래그합니다.

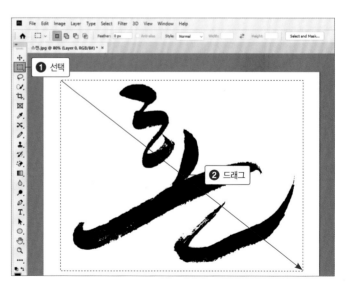

07 Ctrl+T를 눌러 자유 변형을 실행하고 글씨의 위치, 크기, 기울기를 변경한 다음 Enter를 누르거나 더블클릭합니다.

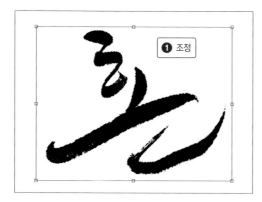
❶ 조정

❷ 더블클릭

글자 색 변경하기

01 메뉴에서 (Image) → Mode → Grayscale을 실행합니다.

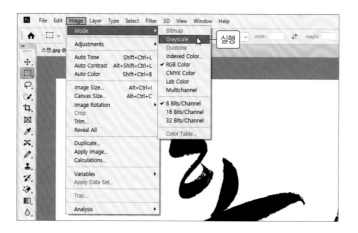

02 회색 음영 변경 후 다시 메뉴에서 (Image) → Mode → Duotone을 실행합니다.

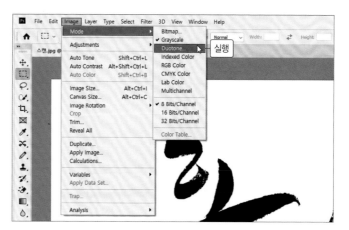

03 Duotone Options 대화상자가 표시되면 색상 섬네일을 클릭합니다. 이때 섬네일에 나타나는 색은 다를 수 있습니다.

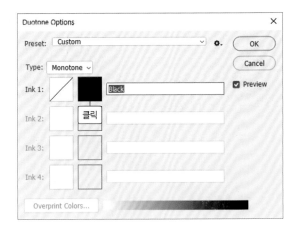

04 색을 선택하는 Color Picker 대화상자가 표시되면 원하는 색을 선택 또는 설정한 다음 〈OK〉 버튼을 클릭합니다.

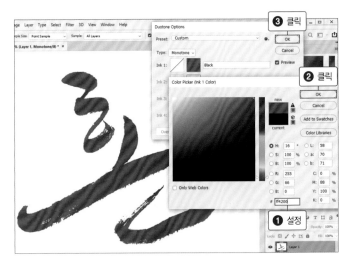

05 메뉴에서 (Image) → Mode → RGB Color를 실행하여 RGB 이미지로 변환합니다.

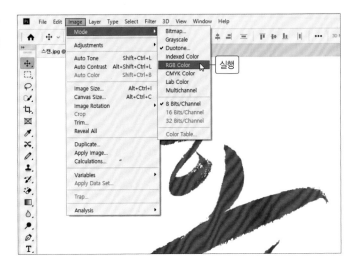

글씨와 배경 분리하기(외곽선 따기)

01 Channels 패널을 열기 위해 메뉴에서 (Window) → Channels를 실행합니다.

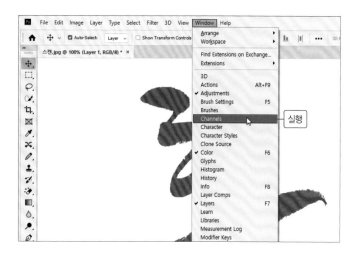

02 Channels 패널에서 Ctrl을 누른 채 'RGB' 레이어 섬네일을 클릭합니다. 글씨를 제외한 영역이 선택됩니다.

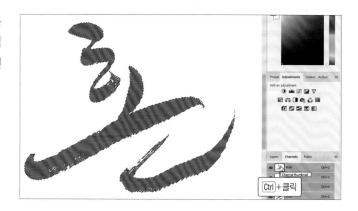

03 메뉴에서 (Select) → Inverse를 실행하여 선택 영역을 반전시켜 글씨만 선택합니다.

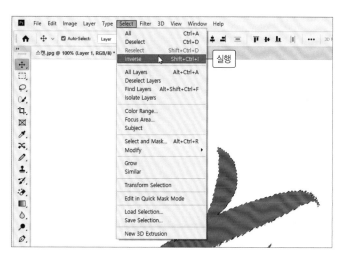

04 선택 영역이 글자만 지정된 것을 확인합니다. 메뉴에서 (Edit) → Copy(Ctrl+C)를 실행해 복사합니다.

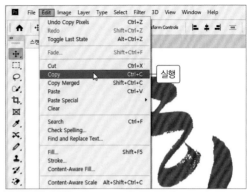

05 새로운 캔버스를 만들고 배경색을 적용한 다음 메뉴에서 (Edit) → Paste(Ctrl+V)를 실행하여 붙여 넣기합니다.

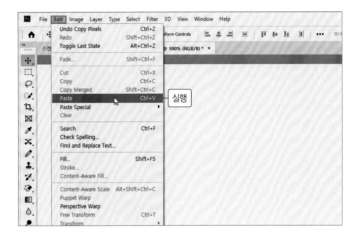

06 Channels 패널에서 채널별로 글자를 선택하고 복사한 다음 붙여 넣으면 다양한 스타일의 캘리그라피를 완성할 수 있습니다.

TIP) Layers 패널을 확인하면 글자 주변에 하얀 배경이 없어지고 모자이크 무늬로 바뀌었습니다. 이는 배경 없이 글씨만 존재한다는 걸 의미합니다. 이 상태에서는 사진이나 그림 위에 간섭없이 글씨를 추가할 수 있고, 해당 레이어를 더블클릭하면 표시되는 Layer Options 대화상자를 이용해 글씨에 다양한 효과를 적용할 수 있습니다.

캘리그라피 프로젝트 계약서 작성 팁

사용 범위와 기간 정하기

지면 광고, TV 광고, 온라인 광고, 매장 홍보물, 간판, 패키지, 사내용, 비상업용 등 글씨가 쓰이는 매체 범위를 협의하고 그에 따라 비용을 책정합니다. 해당 이벤트 외 다른 이벤트에 글씨를 사용할 경우에 대한 추가 비용 설정 또는 사용을 금지하는 경우를 명시해야 합니다.

비용 지급일과 방법 정하기

글씨 작업이 종료되거나 사용이 확정되는 시기를 기준으로 최종 금액 지급일을 정하거나, 작업 시작일을 기준으로 일정 %의 계약금을 받고 진행하는 것이 좋습니다.

시안 비용 명시하기

글씨가 최종 사용되지 않으면 비용을 지급하지 않거나 캘리그라피 작가 스스로 받을 생각을 하지 않는 경우가 있는데, 만들어 놓은 기성품을 샘플로 제공하는 것이 아닌 시안 자체를 맞춤 제작하는 캘리그라피의 경우 적정한 시안 비용을 받는 것이 맞습니다.

글씨에 대한 저작권은 작가에게

계약서에서 저작권이 모두 구매자에게 귀속된다는 항목을 쉽게 볼 수 있는데, 글씨 작업물에 대한 저작권은 엄연히 작가에게 있고, 구매자는 작가로부터 글씨 작업물에 대한 사용권을 갖는 것이 올바른 형태입니다.

또한 구매자가 임의로 작업물을 수정, 변형하는 것에 대한 사전 협의 또는 금지하는 항목도 갖추는 게 좋습니다. 반대로 글씨 외 프로젝트 전체 디자인에 대한 저작권은 구매자에 있으므로 결과물 홍보 및 사용에 대한 협의도 필요합니다.

비주얼
디자인

PART 1 패키지

통과되는
디자인

상품명을
잘 보이게 표현하라

패키지는 주로 상품명을 뜻합니다. 상품명은 한번 정해지면 쉽게 변경되지 않아 신중하게 결정되고, 사용 범위가 넓어 주요 타깃층과 무관하게 불특정 다수에게 전달되므로 누가 봐도 반드시 잘 보이고 읽혀야 합니다.

상품명은 보통 한두 마디 단어로 정해지고, 상품이 완성된 상태에서 글씨를 씁니다. 상품의 형태, 크기, 성질, 맛, 질감과 주요 소비자의 연령대, 성별 등을 파악하는 것이 중요하므로 가능하면 먹거나 사용하는 게 좋습니다.

주목성, 가독성

글자 수가 적을수록 굵은 획을 사용해야 주목성을 높일 수 있습니다. 상품 포장을 보면 상품명 외에 배경 이미지, 회사명, 갖가지 텍스트 등 많은 요소와 함께 디자인된 모습을 볼 수 있습니다. 짧은 단어 정도의 글자 수일 때 획이 얇으면 다른 요소에 묻혀 제 기능을 다하지 못할 수 있어 일정 정도 이상의 굵기를 내는 게 보편적입니다.

설중매 설중매

글자의 굵기가 충분하지 않으면 시각적 우선순위에서 떨어져 주목성과 전달력을 잃을 수 있습니다. 특히 문자 외에 사진, 그림과 함께 있을 때 얇은 글씨는 눈에 잘 들어오지 않습니다.

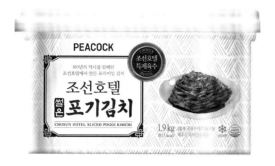
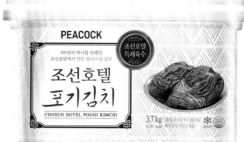

다음은 글씨를 보는 사람보다 쓰는 사람이 간과할 수 있는 부분인 획을 나누는 모습입니다. 막상 글씨를 쓸 때 크게 신경 쓰지 않는 것인데 획을 나눌수록 글자 전체의 밀도를 떨어뜨려 주목성을 헤치고, 읽어야 할 요소가 늘어나 읽는 속도를 더디게 만듭니다. 클라이언트와 상의한 콘셉트가 아니라면 획을 붙이는 게 좋습니다.

설증매

획을 나누고 획 사이에 거리를 두면 시선이 분산되고 획의 경계가 모호해져 가독성을 떨어뜨리므로 주의합니다.

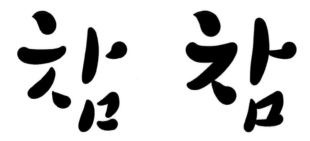

활용도

패키지 작업은 글씨의 후가공이 많은 편입니다. 글씨 색을 바꾸거나 효과를 넣기도 합니다. 이러한 작업에서 번짐 등 농도 작업이나 거친 재료의 사용은 부적절합니다. 뿐만 아니라 기법에 개성이 강하면 자칫 대중성이 떨어질 수 있습니다.

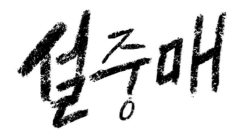

과한 농도와 질감 사용은 획 형태를 불명확하게 해서 그 자체로도 좋지 않고, 데이터 작업 시 글자 외곽선을 선택하거나 색상을 변경할 때 어려움이 따릅니다.

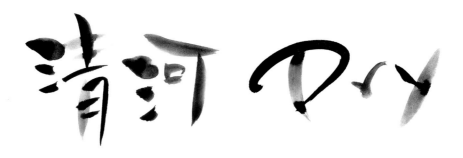

클라이언트와의 소통

클라이언트와의 소통은 실무 작업에서 가장 중요합니다. 제아무리 글씨를 잘 쓰는 캘리그라피 작가라도 클라이언트 요구를 충족하지 못하면 아무 소용이 없습니다. 그래서 작업 전에 최대한 상세하게 소통하는 게 좋은데 이때 서로 작업 언어가 달라 많은 어려움을 겪습니다.

"부드럽게 써주세요."는 직선보다 곡선을 사용하고, "먹음직스러워 보이게 해주세요."는 마른 획보다 통통한 획을 쓰면 됩니다.

이렇듯 캘리그라피 작가는 상대방의 표현을 문자적으로 이해하고 표현할 줄 알아야 합니다. 그런데 "순수해 보이도록 해주세요.", "전통적이면서 현대적인 느낌의 공존", "합성조미료를 쓰지 않은 느낌", "멋있게 써주세요." 같은 건 쉽지 않습니다.

이럴 때는 나름의 체크리스트를 만들어 놓고 클라이언트와 대화하며 방향을 좁혀 나가는 방법이 좋습니다.

설중매 설중매

먼저 주요 소비자 연령대를 확인합니다. 클라이언트가 생각하는 구체적인 타깃층을 물어보고 그에 걸맞게 초성, 중성, 종성의 관계를 조절해 나이를 표현해 봅시다.

'설중매'는 알코올 도수가 높고 가격대가 있는 주류이므로 글씨가 어려 보이면 이질감이 생길 수 있습니다. 그러므로 '어리다, 젊다, 어른스럽다'와 같은 직접적인 표현이 아니라 '귀엽다, 세련되다, 무게감 있는' 등의 말로 대화를 주고받아도 됩니다.

설중매 설중매
설중매 설중매

직선과 곡선에 대한 호불호도 많이 나뉘기 때문에 초반에 확인하면 좋습니다. 직선, 곡선에 따라 성격, 온도, 속도 등을 구분할 수 있습니다. 직선과 곡선 중 하나가 선택되었다면 직선의 곧고 날카로운 정도, 곡선의 굴곡 정도를 다양하게 작업해 보세요.

'전통적이면서 현대적인' 콘셉트를 표현할 때 전통 스타일과 현대 스타일을 각각 쓴 다음, 클라이언트가 콘셉트에 더 가깝다고 이야기하는 스타일로 방향을 잡아 나가는 게 효율적입니다.

제품에서 영감을 얻어라

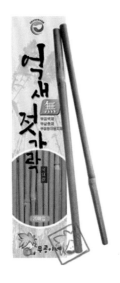

(채택)

제품의 생김새와 표현

단순히 읽기 좋고, 예쁘고, 멋있고, 귀엽고, 유행하는 글씨로 결과물을 만들면 제품만의 특징을 보여주기 어려워 경쟁 제품과의 비교에서 분별력이 떨어집니다. 제품의 정체성을 표현하기 편리한 방법은 곧 제품 생김새를 획과 글자 모양으로 표현하는 것입니다. '억새젓가락'은 억새 마디의 뭉툭한 모양을 세로획에 살려 사용자의 인상에 남습니다.

특징 및 표현

억새 마디 형태를 획으로 옮겼다면 다섯 글자 안에서 어떻게 표현할지 고민해야 합니다. 크게 두 가지로 쓰기를 권하는데, 첫 번째는 한두 군데를 크게 표현하고 나머지는 작거나 평범하게 쓰는 것으로 주목성을 높이는 방법입니다. 두 번째는 비슷한 크기로 같은 자리에 반복하는 방법으로 통일성이 생겨 깔끔하고 정돈되어 보입니다.

시안 작업 시 두 가지 모두 작업해보고 클라이언트와 함께 이후 방향을 의논하는 것이 좋습니다.

바람과
햇살의
기다림
300일

김

바람과 햇살의 기다김

김

글자의 느낌

김의 모양새보다 '바람과 햇살'이라는 제목에서 힌트를 얻어 살랑이는 느낌의 획을 곳곳에 넣고, '기다림'의 글자 폭을 넓게 하여 텍스트 이상의 인상을 전달합니다.

사용자의 연령대를 고민하라

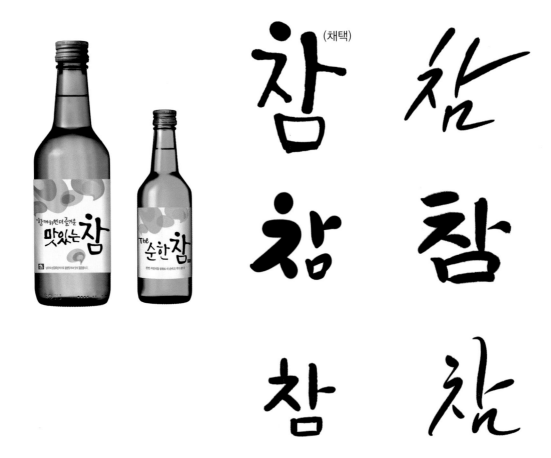

(채택)

글꼴 나누기

 사용자의 연령대를 생각하고 초성, 중성, 종성 비율 관계를 활용해 글꼴을 크게 나눈 후 세밀하게 방향을 좁혀 나가는 게 좋습니다. 주 사용자층과 가장 멀리 있는 연령대의 글꼴을 제외하고, 남은 글자를 다양하게 섞으며 파생되는 글꼴을 만들어 봅니다. 기울기, 직선과 곡선, 둥근 획과 각진 획, 속도, 굵기 등 다양한 변화 요소까지 적용하며 틈틈이 클라이언트와 상의하는 과정을 거칩니다.

기본으로 소주라는 주류 특성상 귀엽고 아이같은 글씨는 채택되기 어렵습니다.

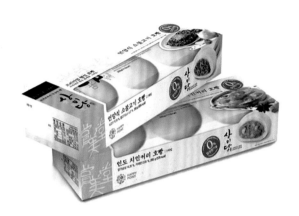

제품의 상징성

남녀노소 즐겨 먹는 호빵의 경우 특정 연령대로 글꼴을 표현하기보다 둥글고 통통한 호빵 생김새를 가장 잘 살릴 수 있는 초성, 중성, 종성 관계를 찾는 게 중요합니다.

캘리그라피가 메인인 선물 세트 디자인

별도의 디자인 요소 없이 캘리그라피만으로 디자인하는 패키지 디자인은 특정 분위기나 공간의 제약을 받지 않아 글자의 배열과 구성, 꾸밈이 자유로운 반면, 캘리그라피에 대한 주목성과 의존도가 높아 기본 방향을 잡기 힘듭니다. 이때 제품명이 전달하는 분위기나 느낌을 메인 요소로 표현합니다.

📖 바람과 햇살의 기다림 300일 김 / 아티스트 콜라보레이션 상품 ✏️

NG👎

차가운 인상
직선 위주의 획과 사선으로 된 글자의 기울기, 각진 획의 시작과 뾰족한 마무리가 차가워 선물용 상품으로 다소 적절하지 않다.

올드한 스타일
무게감과 전통적인 분위기를 잘 나타내는 판본체, 정갈하고 품위 있는 궁체의 응용은 프리미엄 제품 작업에 많이 활용하지만, 세련된 느낌에서 자칫 멀어질 수 있다.

어려 보이는 글씨
마지막 글자인 '김'을 제외하면 대체로 초성의 크기 비율이 커 주된 소비층보다 어려 보이거나 가벼워 보일 수 있다.

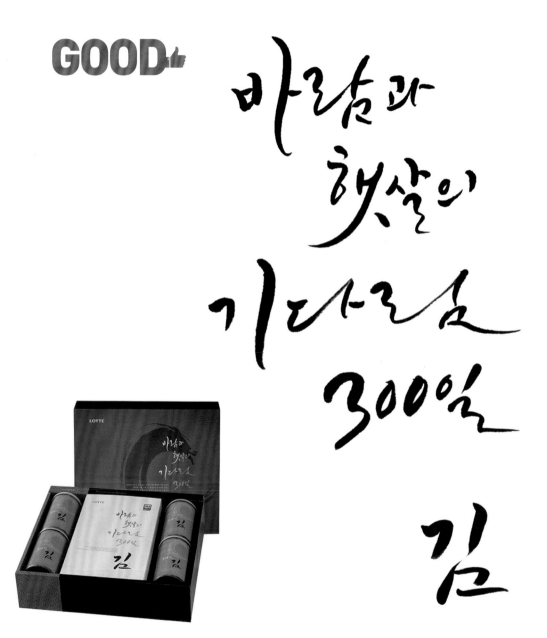

GOOD 👍

바람과 햇살의 기다림 300일

김

○ Client's Choice

'바'의 'ㅏ'를 길고 유려하게 써 시원하게 스쳐 지나는 바람을 나타냈고, '햇'의 'ㅅ'을 위로
올리며 밝게, '기다림'의 글자 너비를 넓게 하여 단어가 갖는 의미와 느낌을 표현했습니다.

전통미를 살린 건강식품 디자인

건강식품 패키지 디자인은 제품의 신뢰도를 잘 보여줘야 합니다. 홍삼은 우리나라 대표 건강식품으로, 이 패키지 디자인에서는 한국적인 전통 디자인과 어울리는 캘리그라피를 찾아 안정적으로 디자인했습니다.

📖 개성 홍삼 농축액 골드, 봉밀 홍삼 절편 / 농협 한송정 시리즈 ✏️

NG

젊어 보이는 글씨

약간의 기울기를 주고, 1:1:1의 초성, 중성, 종성 비율 관계를 가지며 때에 따라 받침 'ㄹ'처럼 늘씬한 포인트를 만들었다. 캘리그라피에서 가장 많이 볼 수 있고 인기 있는 스타일이지만, 특유의 젊은 느낌이 홍삼 제품의 콘셉트를 잘 반영하지 못한다.

부족한 무게감

획의 굵기와 받침의 너비가 만족스럽지 않고, 곡선으로 처리한 부분이 무게감을 떨어뜨려 전통적인 느낌이 충분히 표현되지 않았다.

- 전통적인 스타일
- 안정적인 무게감

GOOD👍

갱성홍삼 농축액골드

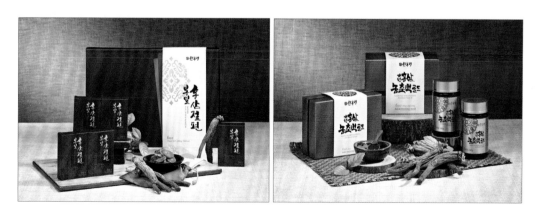

◎ Client's Choice

전체적으로 굵고 곧은 획을 사용하여 믿음직스럽고, 받침을 넓게 써 안정적이면서도 묵직합니다.

중간 중간 얇은 획을 배치해서 답답해 보이지 않도록 표현했습니다.

순수함이 느껴지는 제빵제과 디자인

브랜드 이미지는 브랜드 디자인과 직결됩니다. 삼립의 전신 '상미당'의 브랜드명을 사용하여 처음의 순수한 마음을 나타내고, 합성첨가물이 없는 순수한 먹거리 이미지를 캘리그라피로 표현했습니다.

📖 '상미당' 호빵 / 삼립 ✏

NG 👎

많이 본 느낌
곡선을 사용하여 부드럽고 친근하지만, 글자 / 획 진행이 단조롭고 쉽게 볼 수 있는 글꼴이라는 점에서 브랜드만의 정체성을 나타내기 힘들다.

뽀족한 마무리
획의 끝이 뽀족하고 날카로워 긍정적인 느낌을 주기 어렵다.

전통 한식집 느낌
한글의 전통 서체를 응용한 스타일로 고급스러워 보이지만, 깨끗함, 순수와 같은 기본 콘셉트와 어울리지 않는다.

- 깨끗하고 순수한 먹거리
- 안전한 먹거리
- 고유한 정체성

GOOD 👍

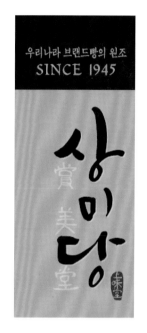

⬆ Client's Choice

꾸밈없는 획의 진행과 부드러운 곡선에서 편안함을 주고,
'미'의 작고 얇은 선이 경쾌한 표정을 만들면서 아이처럼 밝고 순수한 느낌을 강조했습니다.

참신한 개성이 돋보이는 주류 디자인

상업 프로젝트에서 가독성은 매우 중요합니다. 글자의 기본 형태를 과도하게 변형하지 않는 것은 물론, 초성, 중성, 종성의 위치를 지키고, 각각의 경계가 잘 보여야 합니다. 변화하는 주류 시장에 맞춰 젊은 세대도 이전 세대와 함께 부담 없이 즐길 수 있도록 가독성과 더불어 경쟁 상품과 차별화된 이미지의 개성 있는 스타일을 만들었습니다.

📖 '맛있는 참', 'The 순한 참' 소주 / 금복주 ✎

NG👎

묵직한 목 넘김
획이 굵고 글자 밀도가 높아 부담스럽다.

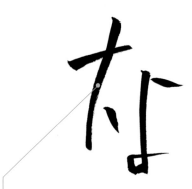

힘없는 이미지
전체적인 형태는 신선하지만, 획의 구성이나 진행이 단조롭고 굵기도 얇아 패키지 디자인의 중심을 잡기에는 힘이 부족하다.

과한 포인트
일정 범위 이상의 특징은 주변 요소와 어울리기 힘들다.

개성의 상실
'ㅊ'의 마디를 모두 나눠 쓴 것 말고는 이렇다 할 특징과 개성이 보이지 않는다. 게다가 'ㅏ'의 두 번째 획과 'ㅁ'의 기울기가 아래로 향해 자칫 부정적인 느낌을 줄 수 있다.

가독성 저하
'참'에서 '차'와 'ㅁ'이 붙어있는 모습이 술잔이나 술병을 간접적으로 표현할 수 있지만 읽혀야 하는 상품 이름으로는 적절하지 않다.

- 차별화된 서체
- 젊은 세대에 어필할 수 있는 스타일
- 밝은 느낌

GOOD👍

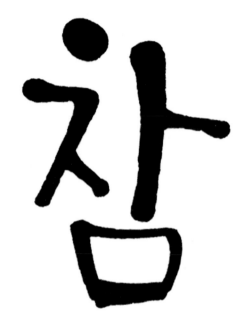

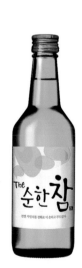

⟳ Client's Choice

나무젓가락을 이용해서 붓글씨 위주 경쟁 상품들과 차별화된 질감을 찾았고,
연결선이나 돌기 등 불필요한 꾸밈을 넣지 않아 깔끔하고 모던한 느낌을 줍니다.
전반적으로 굵지 않은 획이 가볍고 편하게 즐기는 소주 이미지를 살리도록 표현했습니다.

은은하고 우아한 웰빙 식품 디자인

캘리그라피 작업 전에는 제품 정보를 파악해야 합니다. 전통 차 로고타입은 전통적인 캘리그라피가 많습니다. 다양한 웰빙차 프로젝트에서는 클라이언트가 요구하는 스타일을 받아들여 개성 있게 작업하고, 은은하면서도 깊게 번지는 차의 향긋한 향기를 전통성보다 우아하게 설정하여 연출했습니다.

📖 자연을 담은 '차통' 레몬 오미자, 모과 등 / 차통 ✏️

NG

● 귀여운 이미지
밝고 경쾌하지만 동글동글하고 단순한 글자가
귀여워 고급스러움이 느껴지지 않는다.

茶 차통

● 콘셉트와의 거리감
단단하고 묵직한 글자의 무게감으로 인해 전통성과 깊이감을
표현하지만 향긋하고 은은한 콘셉트와는 동떨어져 보인다.

차
통

차통

● 부정적인 인상
아래로 향하는 획으로 인해 상품이 긍정적으로 보이기 힘들다.

· 향긋하고 은은함
· 고급스러움

GOOD👍

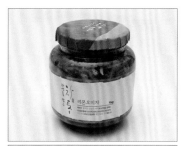
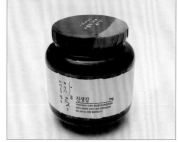
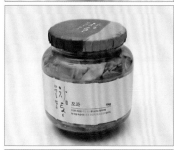

◐ Client's Choice

'ㅏ'의 부드러운 곡선과 '통'으로 유려하게 이어지는 세로 배열이
은은하게 피어오르는 차향과 연결되고, 얇고 정갈한 곡선에서 우아함이 느껴지게 표현했습니다.

먹음직스러운 제빵제과 디자인

음식 제품 브랜드명을 캘리그라피로 표현할 때는 제품 형태, 가격대, 주된 소비층 등을 고려해야 합니다. 이 프로젝트에서는 빵의 부피감과 판매되는 곳이 고급 베이커리가 아닌 일반 슈퍼나 마트, 편의점이라는 점도 염두에 두어 밝게 표현했습니다.

📖 막걸리로 발효시킨 '정통 슈크림단팥', '카스타드 소보루' / 샤니 ✏️

NG

예스러운 느낌
받침이 넓은 사다리꼴 형태는 무게감과 안정감이 높아져 글자 연령대를 높이고, 굵은 직선은 중후한 맛을 더한다.

먹음직스럽지 않은 글자
글자 굵기가 평균적으로 얇아 먹음직스러워 보이지 않는다. 또한 글자가 가로로 넓고 곡선이 덜해서 밝은 이미지도 잘 느껴지지 않는다.

- 먹음직스럽게
- 밝고 재미있게
- '정통' 글자는 따로 구분

○ Client's Choice

캘리그라피를 먹음직스럽게 연출하려면 통통한 획을 사용하는 것이 좋습니다.
여기서 통통한 획이란, 굵고 딱딱한 직선이 아니라 부드럽고 동글동글한 곡선을 의미합니다.
가로 선이 웃는 입꼬리처럼 위를 향하면 밝은 느낌을 표현하기 쉽고
글자 크기와 획의 진행에 변화를 주어 시각적인 재미가 살아났습니다.
'정통'은 따로 원형 틀을 만들었고, 빵 이름과 다르게 강직한 선을 사용해서 뜻을 살렸습니다.

오랜 전통이 느껴지는 주류 디자인

주로 명절과 집안 제사에 쓰이는 맑은 술, 청주는 쌀을 사용해 맑고 향기로워 예로부터 가난하더라도 조상께 예를 다하기 위해 사용해왔다고 합니다. 제품의 특성과 함께 오랜 전통과 조상을 대하는 마음을 떠올리며 캘리그라피를 디자인했습니다.

📖 경주 법주 '천수' / 금복주

NG

초성 vs 중성 vs 종성
글자에 특징을 적용할 때 초성, 중성, 종성에 각각 적용하는 것이 좋다. 긴 획을 중성 한 획에 적용한 채택안과 다르게 초성 전체와 글자의 세로획에 적용했더니 안정감이 떨어져 글자의 표정이 어설프다.

획과 간격의 애매함
'수'가 사선 아래에 배열되는데, '천'의 'ㄴ'을 가로로 길게 쓰다 보니 글자 간격이 애매하게 벌어져 주목성이 떨어진다.

나무젓가락 질감
전통적이고 예스런 느낌을 내려면 오래전부터 사용하던 도구, 서체를 쓰는 게 좋다. 나무젓가락 질감에서는 익히 알고 있는 전통 서예 맛이 느껴지기 어렵고, 진중한 맛이 덜하다.

- 전통주
- 오랜 세월
- 제품 정보를 고려한 사선 배열

GOOD👍

대한민국 대표
清酒

알코올 도수
13%

우리쌀 100%

⊙ Client's Choice

'천'의 'ㅊ', '수'의 'ㅜ'를 길게 쓰고, '천'도 대부분 하나로 연결하여 길게 이어져 오는 세월을 표현했습니다.
맑고 청아한 느낌을 주기 위해 너무 굵지 않은 획을 사용했습니다.

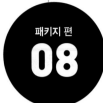

엣지 있는 **메이크업 브랜드 디자인**

메이크업 패키지 디자인에서는 제품명의 느낌과 개성을 감각적인 콘셉트의 글씨로 표현합니다. 이 패키지는 배우 공효진과의 컬러 콜라보레이션으로 진행된 립스틱 제품으로 발색력이 좋고, 색의 밀도감이 높아 오랜 시간 텐션을 유지한다고 해서 이름 지어졌습니다.

📖 Tension Lip / 클리오

NG

날카로운 글씨
'엣지'를 표현하기 위해 사각형 펜촉을 사용하고 획 마무리를 뾰족하게 만들었는데, 지나쳐서 전체적으로 날카롭기만 하다.

세련되지 않은 이미지
필압을 사용한 글자 흐름에서 텐션이 느껴지지만, 단어의 시작이 무거워 젊고 세련되지 않다.

GOOD👍

Tension LiP

🔄 Client's Choice

텐션(Tension)이라는 단어의 속도감을 표현하기 위해 글자를 사선으로 배열하고 직선을 사용하면서
'T', 'e', 'n', 'L' 획의 시작에는 살짝 곡선을 가미하여 중성적인 개성을 살렸습니다.

장인의 깊이가 느껴지는 공방 디자인

유기는 질 좋은 놋쇠를 메로 두드려 만드는 청동 제품으로 우리나라의 특수한 기술입니다. 오래전부터 그 가치가 뛰어나 무형문화재로 지정됐고 실제 값어치도 귀하게 책정되고 있습니다. 장인 정신이 살아 있는 유기 공방 제품의 패키지 디자인에서는 장인의 전통과 깊이감을 드러냈습니다.

📖 납청유기 방짜 이형근 공방 / 국가무형문화재 ✏️

NG

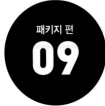

산만함
글자의 기울기와 획의 굵기를 조금씩 다르게 하여 장인의 개성을 표현하려 했지만 산만해 보인다.

불안한 굵기와 기울기, 그리고 연결선
획의 굵기가 충분하지 않아 글자가 가볍고, 왼쪽으로 기울인 모습이 조금 불안해 보인다. 또한 얇은 연결선은 실제 제품에 각인 시 부적합하다.

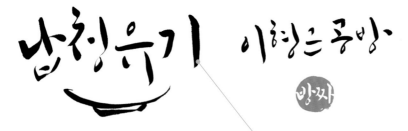

무게감
채택안과 비슷한 스타일이지만, 획 몸통보다 머리가 약하고 전체 굵기가 부족해 채택안보다 무게감이 적다.

- 깊이감
- 전통성
- 장인
- 각인 작업 고려

GOOD

납청유기 이형근 공방

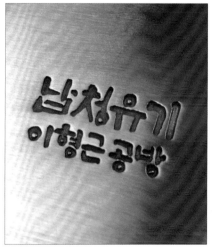

⬆ Client's Choice

곧고 균일한 획과 네모 반듯한 글꼴에서 진중함이 느껴집니다.
글자 크기 배열에서 '납'은 'ㅂ', '청'은 'ㅊ', '유'는 'ㅠ'를 크게 쓰며
조금씩 다르게 하여 무미건조한 느낌을 피하고 장인만의 개성을 나타냈습니다.

프리미엄 신선식품 디자인

브랜드 스토리텔링을 살리면 이미지를 더욱 부각할 수 있습니다. 이 프로젝트에서는 '100년의 역사를 함께 한 조선호텔의 전통과 노하우가 담긴 프리미엄 김치'에 부합하는 고급스러운 글자를 찾았습니다. 전통을 표현할 때 가장 쉽게 접근하는 방법은 바로 한글의 옛 서체인 판본체와 궁체를 활용하는 것입니다.

📖 조선호텔 포기김치 / 이마트 피코크 ✏️

NG 👎

무너진 안정감
전반적인 느낌은 비슷해 보이나 '포'를 뺀 나머지 글자에서 'ㄱ', 'ㅊ' 왼쪽 획이 짧고, '김'의 'ㅁ' 왼쪽 획도 약해 글자 중심이 깨져 불안정하다.

포기김치

포기김치

힘과 무게감의 부재
획이 꺾이는 부분이 둥글고 각진 부분이 거의 없어서 힘과 무게가 잘 느껴지지 않는다.

GOOD👍

포기김치

◑ Client's Choice

'100년의 역사', '호텔', '프리미엄' 키워드에 맞는 무게감과 품위를 글자에 담았습니다.
특정 시기 유행과 개성, 멋이 드러나는 창의적 표현보다 긴 세월 동안 고수해 온 형식과 전통을 현대에 어울리는 글꼴로 다듬었습니다.
판본체는 보통 획의 굵기가 일정한 직선으로 글꼴은 사각형에 가까우며 좌우 대칭인 조형이라 정직하고 반듯한 느낌으로,
궁체는 선이 더 부드러워 우아하고 단아한 느낌을 주고 시각적으로 아름답습니다.
이 프로젝트는 판본체 글꼴과 궁체의 획 처리가 적절히 섞여 차분하고, 단정하면서도 고풍스러운 느낌이 납니다.
획의 시작은 두텁게 하고 마무리는 너무 얇지 않게 해서 무게감도 살렸습니다.

두 가지 스타일을 배치한 주류 디자인

청하 출시 이후 25년 만에 새롭게 개발된 패밀리 제품으로, 고급스러우면서 한지 질감의 라벨에 어울리는 한문+영문의 수묵 느낌을 요청받았습니다. 한문은 획이 많은 반면, 영문은 획이 적어 함께 작업하기에는 난이도가 상당히 높습니다. 이 프로젝트에서는 글자 크기, 자간, 행간에 중점을 두며 콘셉트를 살려 작업했습니다.

📖 청하 Dry / 롯데 주류 ✏️

NG 👎

부적절한 표현
Dry 글자에는 발묵 또는 수묵 표현이 어울리지 않는다.

과도한 굵기 차이
굵기 변화가 커서 둔탁해 보인다.

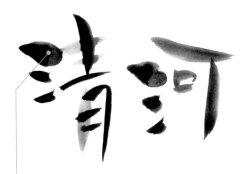

극단적인 먹 농도와 획 차이
먹 농도를 옅게 작업할 때는 스캔, 보정 과정에서 자칫 획이 지워질 수 있어 주의해야 한다. 그러므로 종이에서 보이는 농도보다 한두 단계 더 진하게 쓰는 것이 좋다. 또 한 글자에서 가까운 획끼리 농도 차이가 심하면 가독성에도 안 좋은 영향을 끼칠 수 있다.

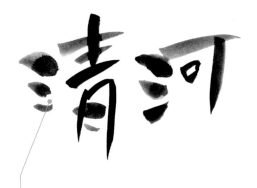

날카로운 획
농도 조절은 이전보다 잘 됐지만, 속도감 있는 날렵한 직선에서 고급스러운 분위기가 잘 느껴지지 않는다.

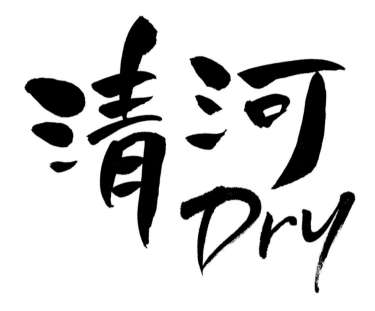
GOOD👍

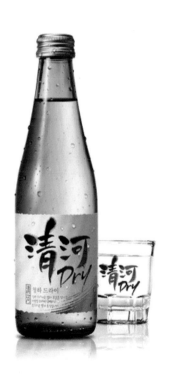

○ Client's Choice

淸河 : 한지 질감 라벨에 맞게 화선지의 번짐을 살렸습니다. 술맛이나 알코올 도수가 강하지 않고 부드러워
온화한 곡선을 사용했습니다. 한 호흡으로 매끄럽게 획을 써서 깔끔한 청하의 느낌을 표현했습니다.

Dry : 단맛이 없고 담백하다는 뜻대로 글꼴에 개성이나 특징을 부여하기보다 깨끗한 직선을 사용해
명료하게 나타냈습니다. 글자의 세로축 기울기를 살짝 높여 시원한 느낌을 연출했습니다.

품명을 그대로 **표현한 생활용품 디자인**

실무 프로젝트에서는 보통 3~5개 시안을 만드는데 각 시안 스타일은 협의된 기본 콘셉트와 유행하는 서체, 작가 고유의 서체 등에서 비롯됩니다. 이 제품은 억새를 이용한 친환경 젓가락으로, 억새 줄기와 마디가 보이는 점을 살려 그대로 묘사하였습니다.

📖 억새 젓가락 / 두레 생협

NG

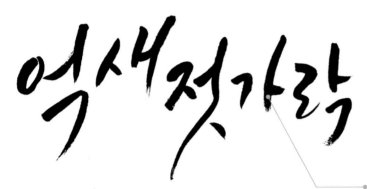

이미지와 다른 느낌의 획
날렵한 곡선에서 억새의 모습이 쉽게 그려지지 않는다.

불균형한 기울기
기울기 균형이 맞지 않아 글자가 어눌하고 불안하다.

이미지와 동떨어진 디자인
위로 쭉쭉 자라는 억새나 긴 젓가락의 모습과는 어울리는 구석이 없다.

GOOD 👍

• 억새 모양
• 글자 특징이 더 잘 보이는 배열
• 질감

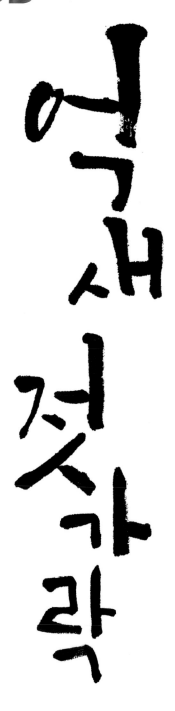

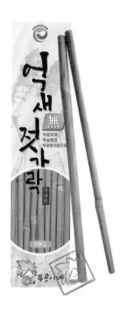

⚪ Client's Choice

모음의 세로획을 이용해 억새를 표현했습니다. 획을 시작할 때
붓을 옆으로 툭 눌러 불룩한 마디 모양이 잘 보이도록 했습니다.
나머지 획들은 곧은 억새 젓가락처럼 반듯하게 썼습니다.

모던한 선물세트 리뉴얼 디자인

청춘을 바쳐 전통 기름을 만들어 온 기름집이 새 단장하며 캘리그라피를 의뢰했습니다. 모던하고 세련된 분위기를 기본 콘셉트로 상품과 공간을 꾸민다고 해서 기존 기름집에 대한 옛느낌을 모두 거두고 감각적으로 작업했습니다.

📖 청춘 참기름 방유당 / 방유당 ✏️

NG 👎

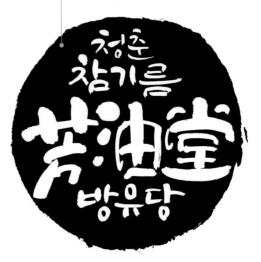

덩어리진 글자
검정 덩어리의 전체적인 주목성은 좋지만, 그 안에 많은 글자가 좁은 간격으로 배열되어 한 글자씩 보고 읽기 불편하다.

가독성이 떨어지는 연결선
수려한 글자와 흐름이 돋보이지만 '청춘 기름집'에서 연결선이 많아 가독성을 해친다.

올드한 이미지
청춘을 바친 오래된 곳이 콘셉트였다면 괜찮지만, 굵은 획으로 모던함을 표현하기는 어렵다.

- 세련
- 모던
- 젊은 감각
- 고급

GOOD👍

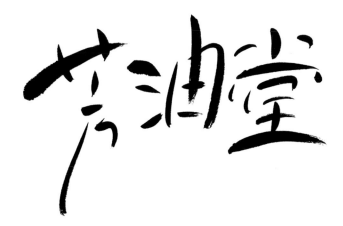

◎ Client's Choice

간결하고 시원한 획이 모던하고 중성적입니다. 초성이 차지하는 비율이 크지 않아 젊고 세련됩니다.
한글 스타일을 그대로 살려 한자를 써서 점잖고 딱딱하기보다 가볍고 밝은 느낌으로 표현했습니다.

꾸밈 없는 제빵제과 디자인

화학첨가물 없이 과일, 곡물 등을 원료로 효모를 얻는 천연 발효종은 빵의 풍미를 높이고 식감을 좋게 하며 소화가 잘 되는 게 특징이라고 합니다. 이 프로젝트에서는 천연 발효종처럼 꾸밈없는 글씨를 고민하여 표현했습니다.

📖 천연 발효종을 넣어 48시간 숙성 – 치즈팡, 모카팡, 단팥앙금팡 / 샤니 ✏️

NG 👎

밋밋한 펜 글씨
펜의 두께감으로는 빵을 표현하기 쉽지 않고, 글자에 강약 변화가 없어 밋밋하다.

붓의 질감으로 인한 무게감
궁체의 꼴이 보이고 붓의 질감이 드러나 글자가 성숙해 보인다. 슈퍼나 편의점에서 가볍게 즐기는 빵과는 어울리지 않는다.

한껏 꾸민 디자인
둥글고 통통한 획이 먹음직스러워 보이고 밝은 느낌을 주지만, 많이 본 스타일이라 식상하고 모양새가 잘 꾸며져 있어 자연스럽지 않다.

- 꾸밈 없는 글씨
- 글자의 강약 변화
- 어른스럽지 않게 표현

GOOD👍

천연발효종을 넣어 48 시간숙성

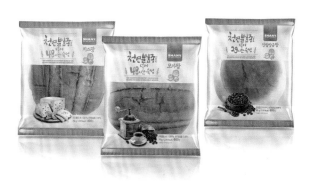

⬦ Client's Choice

정확히 맞추지 않은 기울기와 글자 모양이 자연스럽고, 획의 시작과 마무리도 꾸미지 않아 편안합니다.
중요한 단어인 '천연발효종'과 '48'을 더 크고 굵게 강조해서 전달력을 높였고,
글자들이 커지면서 무게감이 생겨 자칫 글자 나이가 올라갈 수 있는데, 받침을 작게 하여 조절했습니다.

젊고 신선한 주류 리뉴얼 디자인

신선한 매실의 맛과 향을 그대로 살린 설중매는 고급스러움을 강조하는 무게 있는 글자 스타일 대신 대중적 인지도와 접근성을 높이기 위해 젊고 신선한 스타일로 리뉴얼했습니다. 이때 화선지에 작업하면 먹 번짐 때문에 글자 외곽선이 투박해지므로 포토샵에서 기본 보정 후 일러스트레이터에서 후 보정을 합니다.

📖 설중매 / 롯데 주류

NG

글자별 다른 요소
'설'과 다르게 '중'과 '매'에서 중성의 짧은 획을 점으로 표시했는데, 획 사이 경계가 모호해지고 시각적으로 소화해야 하는 요소가 많아지며 가독성에 방해가 될 수 있다. 오히려 '설'의 모음까지 통일해서 점으로 표현하면 규칙성이 생겨 보기 편하다.

강조된 획의 불균형
강조된 획의 위치가 균일하지 않고 제각각이라 글자가 보이는 순서가 어순과 어긋난다.

얇은 획
획이 너무 얇아 제품명으로 쓰기에는 약하다.

전달력이 떨어지는 굵기 변화
굵기 변화가 심하면 재미 있어 보일 수 있으나 읽을 때는 치명적이다. 특히 '매'에서 'ㅐ'의 첫인상은 'ㅓ'가 되기 십상이다. 여유롭게 보면 설중매로 읽겠지만, 진열대를 훑어보거나 TV 광고에서 흘러가는 글자를 볼 때는 전달력이 떨어진다.

올드한 느낌
글자 하단이 안정되어 젊은 느낌이 적다.

- 젊고 신선한 느낌
- 깔끔하고 매끈한 획

GOOD👍

설중매

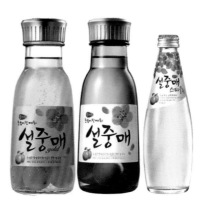

🔺 Client's Choice

초성, 중성, 종성의 비율이 같고 획 굵기가 일정해 성별, 나이 구분 없이 공감대를 형성하기 좋은 글꼴입니다.
개성이 강하지 않고 과장된 획이 없어 기본 제품, 프리미엄 제품, 탄산 제품 모두 무난하게 어울리도록 표현했습니다.

아트 작업을 활용한 생활용품 디자인

패키지 편
16

클라이언트가 필자의 작품(오른쪽)에서 좋은 인상을 받아 상품 전면 디자인을 의뢰한 프로젝트였습니다. 빼곡한 글자와 중심에 자리한 그림이 부드럽게 조화를 이루는 구성을 기본으로 화사한 이미지를 구현했습니다.

📖 미용티슈 / 깨끗한나라 ✏️

〈빈 고백〉 왕은실, 2010년

NG 👎

낮은 안정감
글자를 사선으로 배열해서 안정감이 떨어지고 그림과의 관계가 어색하다. 규칙성이 생겨 보기 편할 수 있다.

상품의 비율을 고려하지 않은 구성
최종 상품의 비율을 고려하지 않은 구성이다. 가로로 넓은 화면에 적용하면 여백이 많이 남는다.

엉성하고 답답한 느낌
글자가 커지면서 줄 간격도 더 벌어져 엉성해 보인다. 화면의 반 이상 글자가 채워져 채택안보다 답답해 보이기도 한다.

GOOD👍

⬆ Client's Choice

개인 작품보다 그림을 바라보는 시점이 가까워지고 형태가 명료해져 직관적입니다.
따뜻한 색과 번짐을 사용해서 밝고 포근한 인상을 줍니다.
캘리그라피 작업에서도 농담을 표현해 부드러운 변화의 재미를 전달했습니다.

PART 2 편집

통과되는
디자인

스토리와 분위기를 연출하라

책, 영화, 공연 등 제목 작업에서는 크게 두 가지를 신경 써야 합니다.

장편소설이나 연속극처럼 이야기가 연결되는 서사 구조로 되어 있다면 그 흐름을 잘 파악하고 표현해야 합니다. 글자의 배열과 구성, 획 방향이 이야기 전개에 맞게 구성되는 것이 좋습니다.

반면 잡지처럼 단발적이며, 단편적인 콘텐츠는 전체 분위기나 색깔을 글자 서체, 획의 질감으로 표현합니다.

지면 광고 작업은 영상 광고와 거의 같습니다. 상품을 소개하는 메시지나 업체 슬로건 같은 문장 작업이 많은데, 매체 특성상 노출 시간에 제약이 없다는 게 가장 큰 차이점입니다. 여유를 갖고 읽을 수 있어 영상 작업보다 굵기, 길이 변화나 기교, 장식을 더욱 폭넓게 사용할 수 있습니다.

이는 편집물 작업 전체에 해당하기도 합니다. 특히 책 제목은 단순히 멋진 서체 작업에 그치지 않고 책 내용, 적극적인 이미지 표현에 중점을 두는 경우가 점차 늘어나고 있어서 가독성을 2~3순위로 두고 진행하기도 합니다.

서사 표현

글자의 굵기는 사건의 강도(세기), 획의 방향과 글자의 높낮이 배열은 긍정적 또는 부정적인 흐름을 나타내도록 표현했습니다. 또한 이야기 톤에 맞춰 글씨를 쓰는 속도와 호흡을 조절했습니다. 사브라는 어떤 내용의 영화 포스터로 보이나요?

이미지 표현

이야기 흐름이 있는 콘텐츠라도 전부 서사 표현만 하기는 쉽지 않습니다. 기승전결을 반영하기에 글자 수가 부족하거나 많을 수 있고, 표현과 상관없이 채택되지 않을 수도 있습니다. 이야기 전개가 없는 작업물일 수도 있습니다. 그럴 때는 선 질감, 특정 획으로 전체 분위기나 이미지를 표현하는 게 좋습니다.

다음은 장편소설 곰탕의 시안 중 하나입니다. 'ㅁ', 'ㅌ', 'ㅇ'에서 불필요한 선을 읽히듯 복잡하게 사용하여 미스터리한 분위기를 만들었습니다. 또한 총 6개의 자음, 모음을 모두 다른 형식으로 써서 그 분위기를 배가시키고 긴장감을 높였습니다.

세종시 교육청이 발간하는 세종교육온소식은 해당 기관과 지역 내 학교, 학생 활동과 소식을 공유하는 건전한 간행물이기 때문에 글자 기울기를 바르게 하고 획 모양 또한 정직하게 썼습니다. 쓰는 속도도 정갈하게 하여 모나거나 거친 부분이 없도록 썼습니다.

직장 내 소식지로 여러 팀, 부서 직원이 모여 어린아이와 학생을 위한 봉사 및 재능기부 활동 내용을 모은 책자 제목입니다. '어린 학생'과 '희망'이라는 콘셉트를 표현하는 작업으로 부드러운 곡선을 사용해서 밝은 느낌을 표현했습니다.

특히 '꿈'의 가로획 양 끝을 위로 올리고, 'ㅁ'을 웃는 입 모양처럼 써서 기분 좋게 만들었습니다. '틀'의 'ㄹ'은 좌우 굴곡을 살려 꿈틀거리는 모습이 잘 느껴지도록 표현했습니다.

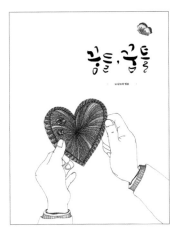

문장 구성

메시지 전달이 중요한 문장 작업에서는 단어 또는 마디의 중요도에 따른 구성이 필요합니다. 변화가 많은 캘리그라피 특성상 글자 수가 많아질수록 읽는 속도가 폰트보다 떨어지기 마련입니다. 그런 상황에서 중요도가 높은 순서로 글자 크기, 굵기, 길이를 강조하면 전달력을 보완할 수 있습니다.

첫 번째 예시를 볼 때 별다른 특징없이 어순대로 따라가는 반면, 두세 번째는 '안녕'과 '젊은 날'이 각각 시선을 자극하고 사로잡습니다. 문장이 길어질수록 이 방법을 사용하면 효과적인 메시지 전달에 도움이 됩니다. 극적인 표현 차이까지는 아니라도 '을/를', '는', '이/가' 등 조사를 작게 쓰는 것만으로도 문장을 보기 좋게 정리할 수 있습니다.

문장 안에서 중요 단어를 구분하는 것은 실무 작업에서 클라이언트에게 꼭 확인이 필요합니다.

서사의 흐름을 표현하라

편집 편
디자인 보는 법

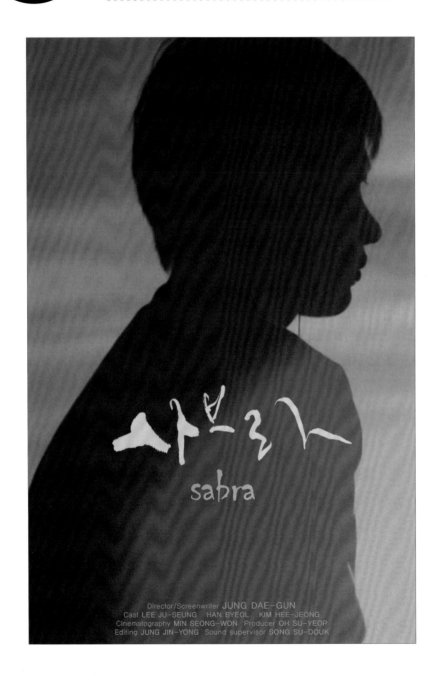

(채택)

굵기, 크기

획, 글자의 굵기, 크기는 힘, 무게, 단단함, 부피 등을 표현할 수 있습니다. 이야기가 있는 작업물의 경우 발생하는 이슈의 강도를 나타낼 수 있습니다. 따라서 시간이 흐를수록 달라지는 이슈, 장면의 강도를 적절하게 글자의 굵기와 크기로 표현하면 내용과 어울리는 글씨를 만들 수 있습니다.

아래 글씨의 경우 굵기 변화가 없어서 서사 흐름을 가늠하기 힘듭니다.

배열, 방향

한 글자 한 글자 잘 쓰는 것도 중요하지만, 그에 못지 않게 배열, 구성도 내용 흐름 표현에 큰 역할을 합니다. 일반적으로 상향 배열은 긍정적이거나 힘찬 느낌, 하향 배열은 그와 상대적인 느낌을 냅니다. 여기서 획이 나아가는 방향도 중요합니다. 채택된 글씨의 경우 획이 밑으로 향해 어두운 분위기를 나타냅니다.

질감

내용이 가지고 있는 톤에 적합한 질감을 고민해야 합니다. 밝고 명랑한 내용이라면 거칠고 호흡이 복잡한 선을 피해야 하고, 슬프고 우울한 내용에 매끄러운 선은 쓰지 않는 게 좋습니다. 질감에 따라 도구를 쓰는 속도와 호흡을 다르게 하고, 붓이나 일반 필기 도구 외 물건을 사용하기도 합니다.

글씨의 기능을 넓혀라

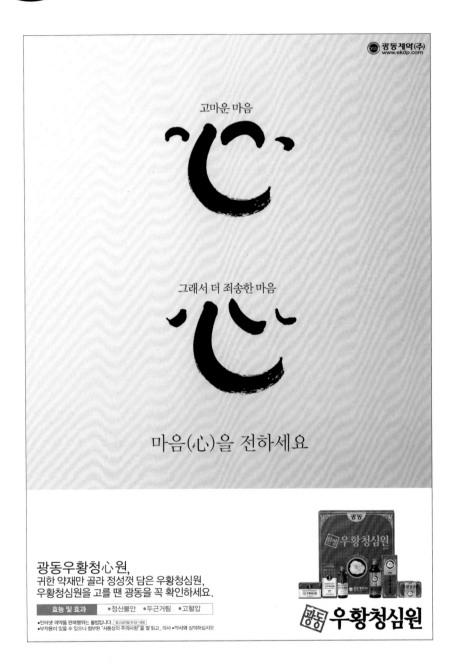

(채택)

▲ 폰트 – 궁서

읽기 vs 느끼기

문자는 기본으로 상호간 의사소통 역할을 합니다. 한글도 소통에 오해나 불편이 없도록 소리 형태와 글자 모양을 정하는 수많은 과정 속에서 만들어 졌습니다. 이러한 문자의 기본 기능으로 인해 캘리그라피 작업에서도 가독성을 상당히 중요하게 여기고 있습니다. 특히 실무 작업에서는 공감이 되는 보편적인 글꼴 디자인이 요구되는데, 이는 자칫 읽기 위한 글씨의 범위 안에서만 표현될 수 있습니다. 획의 모양과 방향, 어순과 필순 등을 상식적이고 기초적인 방법으로만 사용하면 보고 읽기에는 문제가 없으나 그 이상의 감정, 표정, 장면을 느끼기에는 어려움이 있습니다. 감정 등을 표현하기 위해서는 그에 맞는 글꼴을 찾아야 하고 또 그러기 위해서는 다양한 시도를 해야 합니다.

쓰기+다시 쓰기 vs 그리기+쓰기

그림은 대체로 먼저 밑그림 작업을 하는 것에 비해 글씨는 바로 쓰는 일이 많습니다. 글씨는 누구나 쉽게 다루고 틀린 형태로 쓸 염려가 적기 때문인데, 바로 이 점으로 인해 습관적인 글꼴 표현에 갇히기 쉽습니다. 쓰기 전에 전체를 구상하고 스케치하는 시간을 가져야 충분히 사고할 수 있고 어순, 필순으로부터 벗어나 자유로운 디자인을 할 수 있습니다.

창작 콘셉트가 돋보이는 표지 디자인

책 표지 제목 디자인을 할 때는 기본적으로 책의 내용을 제대로 파악해야 합니다. 창작물의 경우 참고할만한 비교 대상이 적어 스스로 작품을 이해하고 그 느낌을 다양하게 쓰는 것이 중요합니다. 이 작업은 장편 소설 제목으로, 구수하고 익숙한 '곰탕'의 느낌과는 전혀 다른 사연과 이야기 전개를 표현했습니다.

📖 장편 소설 / 곰탕 / 카카오페이지 스토리

NG

단조로운 전개
붓을 운용하는 방법이 단순해서 미스터리한 내용을 반영하지 않는다.

우직한 글씨
네모난 획과 올곧게 뻗은 선에서 단단하고 굳은 심지가 느껴지지만 적절한 필압을 사용하지 않아 사건의 긴장감과 섬세한 호흡이 표현되지 않았다.

먹는 곰탕의 느낌
붓의 자연스러운 질감과 여유롭고 안정적인 글꼴이 곰탕집 간판에서 볼 법한 스타일이다.

격렬한 액션
투박하고 강렬한 붓 터치가 터프한 액션 영화의 한 장면을 보여주는 듯하다. 그러나 책의 전반적인 느낌을 대변하기에는 다소 부족하다.

GOOD👍

미래에서 온 살인자

끝탕α

김영탁 · 장편소설

🔼 Client's Choice

획의 굵기에서 무게감을 느끼기 힘들지만, 매끄럽지 않은 선과
'탕'의 'ㅌ', 'ㅏ'에서 보이는 연결선, 'ㅇ' 형태가 범상치 않은 분위기를 자아냅니다.
자음, 모음의 크기나 길이를 불규칙하고 불안하게 배열하여 사건의 호흡과 긴장감을 표현했습니다.

교육 소식을 전달하는 소식지 디자인

세종교육온소식은 세종시 교육청에서 세종시의 다양한 소식과 교육 관련 정보를 소개하는 책자입니다. 교사와 학생, 학부모가 모두 함께 즐길 수 있는 글씨를 만드는 작업이었습니다.

📖 소식지 / 세종교육온소식 / 세종특별자치시교육청 ✏️

NG

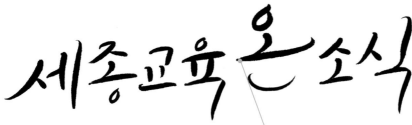

● **화려한 글씨**
'종'의 'ㅇ'을 뺀 나머지 받침과 '세'의 'ㅅ', '온'의 'ㅗ', '식'의 'ㅣ'처럼 획을 과장하여 화려하게 치장한 느낌이 기본 콘셉트와 어울리지 않는다.

● **삐뚤빼뚤한 글씨**
제각각인 글자의 기울기에서 개구진 아이들 모습이 보이지만 교사와 학부모의 어른스러움까지 함께 담기에는 어색하다.

● **짧은 모음**
굵은 획을 쓰면 어른의 무게감을 표현하기 좋지만, 초성이 크거나 모음이 짧으면 글자가 귀여워질 수 있다.

- 올바른 이미지
- 가독성

GOOD👍

새로운 학교
행복한 아이들

세종교육은소식

2017 여름 제 28호

동네방네 프로젝트
문재인정부 교육정책과 세종교육의 방향
세종 캠퍼스형 공동교육과정 1·2·3
지리산 생태탐방연수 '꿈앤들'
대입면접특강 - 실전연습 I

세종특별자치시교육청

○ Client's Choice

글자 기울기가 바르고, 변화 요소가 적어 한 글자씩 시각적으로 소화하기 쉽게 썼습니다.
받침을 넓게 하여 안정적이고 정직해 보이도록 작업했습니다.

신뢰감을 주는 표지 디자인

모든 시험은 어렵기 때문에 이왕이면 합격의 신뢰감을 주는 문제집을 구해 조금이라도 학습에 도움이 되기를 바라는 마음으로 책을 선택합니다. 독자들에게 믿음과 적당한 긴장감을 주도록 작업했습니다.

수험서 / 한국사 능력 검정시험 / 길벗출판사

불안정한 글씨
글자의 기울기를 사선으로 하면 속도감이 생기면서 힘이 느껴지지만 아랫부분이 넓은 건물과 같은 안정감을 주기에는 약하다.

15일 긴급처방
60개 압축개념

한국사능력검정시험

15일 긴급처방 60개 압축개념
한국사
능력
검정시험

15일 긴급처방 60개 압축개념
한국사
능력
검정시험

직선과 곡선
힘 있는 느낌을 주기 위해서는 부드러운 곡선보다 직선을 사용하는 것이 좋다.

산만한 글씨
'국'의 받침 'ㄱ'처럼 문장에서 한두 가지 특징을 과감하게 살리면 활력을 일으키고 멋져 보이지만 문제집에서는 같은 글꼴, 크기를 유지하며 안정적이고 정직한 느낌을 주는 것이 좋다.

GOOD

🔵 Client's Choice

네모반듯한 글꼴과 때때로 거친 획에서 단단한 힘이 느껴집니다.
굵은 획과 안정적인 받침이 튼튼한 믿음을 주도록 표현했습니다.

정갈하고 정중한 소식지 디자인

명절맞이 인사말과 다양한 상품 소식이 들어있는 소식지로, 정중한 이미지의 표지를 만드는 작업이었습니다. 깨끗한 흰 바탕에 고풍스러운 복주머니 이미지가 포인트인 전체 디자인에서 글씨가 튀거나 산만해지지 않도록 신경썼습니다.

📖 소식지 / 설맞이 / 신세계백화점 ✏️

NG👎

● 예리한 '설'
바르고 정중한 느낌을 나타내기 위해서는 획의 시작과 마무리 처리가 중요하다. '설'의 'ㅅ'에서 두 번째 획과 'ㄹ'의 '/' 획 굵기가 얇기도 하고 마무리가 날카로워 부적절하다.

● 전통미의 상실
한글 고체의 특징이 잘 보이지 않는 데다가 글자도 얇아 가벼워 보인다.

GOOD👍

2013
설맞이 福

SHINSEGAE

○ Client's Choice

네모반듯한 글꼴과 절도 있는 획이 정중하고 바른 느낌을 줍니다. 획의 시작에서
궁체의 돌기를 표현하여 정갈한 맛이 나고, 전체적으로 한글 고체 스타일의 글자
특징과 질감을 가져 전통적인 복주머니 이미지와도 잘 어울리게 만들었습니다.

편집 편

역동성이 느껴지는 기념 책자 디자인

지난 10년간 이슈를 정리하는 기념 책자로, 바쁘게 흘러가는 직장 생활 중에 크고 작았던 중요한 이야기들과 앞으로의 힘찬 비전을 담아낸 작업이었습니다.

📖 기념 책자 / 미래를 밝히는 불빛 / 한국수력원자력노동조합 ✏

NG

동적 vs 정적
획의 시작이 두텁고 기본 굵기도 굵어 힘 있고 강한 느낌이지만, 기울기가 바르거나 일정 범위를 벗어나 쭉 뻗는 획이 없어 동적인 분위기를 연출하기 어렵다.

미래를 밝히는 불빛

미래를 밝히는 불빛

온순한 획
곡선은 본능적으로 부드럽고 온화하다.

- 다양한 스타일
- 동적인 에너지

GOOD

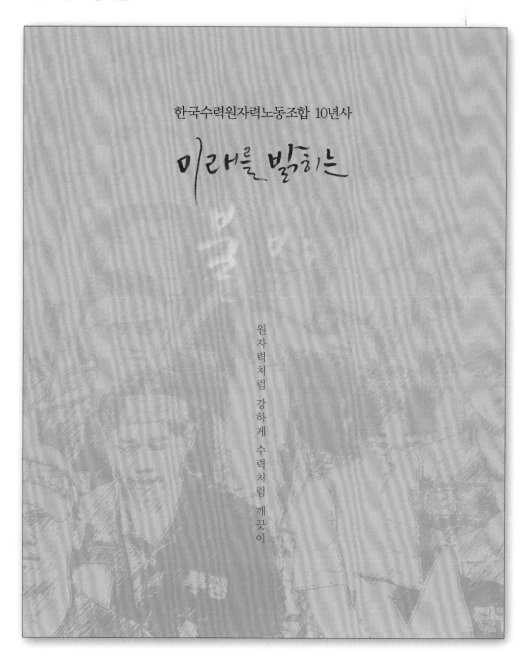

한국수력원자력노동조합 10년사

미래를 밝히는

빛나는

원자력처럼 강하게 수력처럼 깨끗이

◑ Client's Choice
끊임없이 바쁘게 움직이는 에너지를 표현하기 위해
'래'와 '히'를 제외한 모든 글씨에서 원래의 길이, 크기보다 획을 과장했습니다.

전통과 현대가 공존하는 도록 디자인

도록은 내용을 그림이나 사진으로 엮은 목록으로, 표지에서는 내용을 효과적으로 전달하는 제목을 디자인 해야 합니다. 이 프로젝트는 동학농민운동을 기념하고 관련 유물들을 소개하는 책으로, 동학농민운동이 갖는 중요한 의미를 글자에 담았습니다.

📖 도록 / 소장유물 / 동학농민혁명기념관

전통에 치우친 현대미의 부재
판본체의 네모꼴을 유지하고 글자 폭을 넓혀 차분한 무게감을 살렸지만 현대적인 스타일을 찾기 힘들다.

모던함과 안정감의 상실
궁체를 활용하여 고풍스러운 이미지를 연출했지만 필압을 이용한 돌기에서는 모던함, 마름모꼴 글자에서는 안정감을 느끼기 어렵다.

- 전통과 현대의 조화
- 무게감

GOOD👍

동학 농민혁명기념관

소장유물

東學農民革命記念館
所藏 遺物

⬆ Client's Choice
평균적으로 획이 굵고, 특히 획의 시작을 강하게 써서 무게감을 살렸으며
굵은 획과 글자 사이에는 힘을 빼 답답해 보이지 않도록 했습니다.
한글 고체와 다르게 글자 기울기를 약간 사선으로 하고,
궁체의 돌기를 절제하여 현대적으로 나타냈습니다.

여성의 힘이 느껴지는 포스터 디자인

'명성황후의 기억(Memory of Myung Sung)'이라는 타이틀 아래 예술, 문화계 등에서 활약하고 있는 여성을 소개하는 화보 기획전입니다. 영문 캘리그라피는 초성, 중성, 종성과 같은 구성 요소 없이 단순히 선으로 표현되어 글줄과 대소문자에 신경쓰며 명확하게 드러나야 할 단어를 크게 작업합니다.

📖 포스터 / MEMORY OF MYUNG SUNG / 온앤온

NG

MEMORY of MYUNG-SUNG

● 약한 공감력과 전달력
획이 너무 뻣뻣하고 딱딱하며 시각적으로
재미와 생기가 없고 굵기도 얇아 힘이 없다.

MEMORY of MYUNG SUNG

● 거친 이미지
'M', 'Y'처럼 중간 중간 힘 있는 글자가 배치되었지만 여전히
굵기가 부족하고, 붓이 갈라지는 획이 너무 거칠다.

GOOD👍

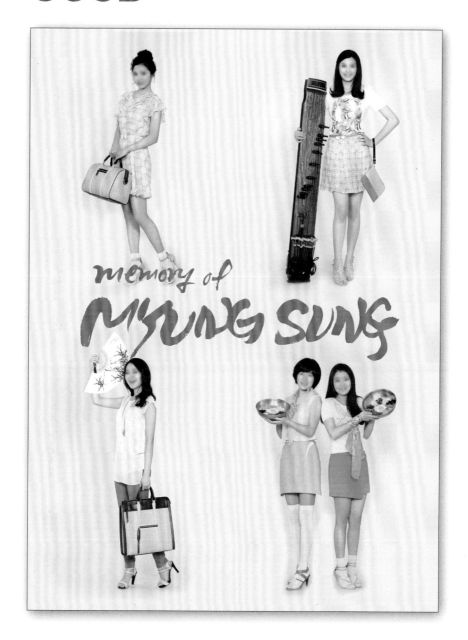

🔘 **Client's Choice**

캘리그라피는 다양한 콘셉트를 표현하는 만큼 여러 가지 해석의 여지를 제공하지만, 상업 프로젝트
에서는 너무 강한 개성보다 쉽고 일반 범주 안에서 표현하는 것이 공감력과 전달력을 갖습니다.
적절한 획의 굵기와 곡선 사용으로 밝고 온화한 에너지가 풍겨 콘셉트와 잘 어울립니다.

생동감이 느껴지는 축제 포스터 디자인

서울국제공연예술제는 대학로에서 이루어지는 국내 최대 공연 예술 축제입니다. 이 작업에서는 국내외 많은 예술인과 관람객이 넘쳐나는 모습을 글자에 담았습니다. 힘과 끼가 넘치는 대학로 특유의 축제를 동적이고 젊게 표현하기 위해 글씨에 속도감을 나타내고 일정한 틀에 가두지 않도록 자유롭게 썼습니다.

📖 포스터 / 서울국제공연예술제 / SPAF

NG

일정한 스타일
글자 틀, 굵기, 기울기가 일정하다
보니 생동감이 느껴지지 않는다.

터프한 이미지
수세미를 이용해 거칠고 빠르게 질감을
표현해서 축제의 에너지를 표현했지만.
거친 부분만 강조되었다.

• 생동감
• 젊음
• 축제

GOOD👍

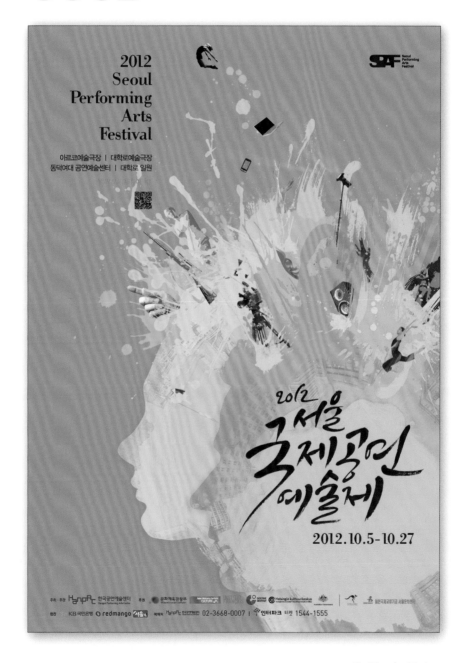

● Client's Choice

글자 크기가 저마다 다르고, 오밀조밀 모여 있는 글자 중 밖으로 시원하게 뻗어나가는 획에서
다양한 사람들이 모여 즐기는 축제의 활기가 느껴집니다. 글자의 세로 기울기를 사선으로 해서
경쾌한 속도감을 주고, 초성보다 중성, 종성을 길게 작업해서 젊음을 연출했습니다.

밝은 기운이 넘치는 포스터 디자인

교육청 행사에 사용하는 글씨와 그림 작업으로, 초등학생들이 개구지게 어우러진 모습에 알맞은 스타일을 찾았습니다. 보통 어린아이 느낌을 연출하기 위해 초성을 중성, 종성보다 크게 쓰는 경우가 많은데, 초등학생을 그저 어린이로만 표현해야 할지 깊이 고민한 작업이었습니다.

📖 포스터 / 활짝 피어라 / 세종특별자치시교육청 ✏️

NG👎

에너지 표현
모음 'ㅏ'의 끝부분을 다양하게 연출하여 유쾌하고 생기 넘치게 표현했지만, 직선 위주의 획들에서 밝은 에너지가 감소하는 모양새다.

성숙해 보이는 연령대
글자 배열이 위로 진행되고 시원하게 뻗는 획들로 힘찬 느낌이지만, 획의 굵기나 초성, 중성, 종성의 크기 비율에서 초등학생의 귀여움, 유쾌함보다 조금 더 성숙한 연령대가 느껴진다.

• 초등학생
• 밝은 에너지

GOOD👍

활짝
피어라

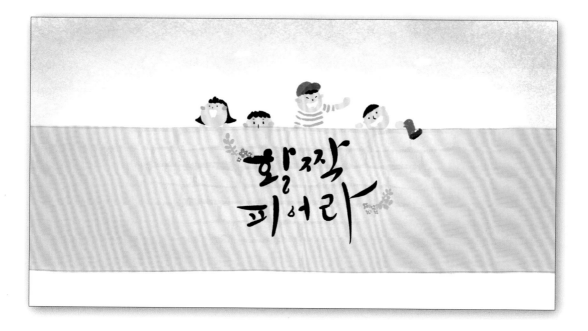

🔵 Client's Choice

이 프로젝트에서 표현한 초등학생(어린이)은 신체 비율상 머리(초성)가 차지하는 비중이 큰 유아를 뜻합니다.
따라서 동글동글한 획은 유지하되 중성을 조금 길게 작업해서 초등학생의 적절한 느낌을 찾으려 했습니다.

슬프도록 아름다운 **뮤지컬 포스터 디자인**

국화꽃 향기는 소설이 원작이며 먼저 영화로 만들어진 작품으로, 사랑하는 사람을 두고 떠나야 하는 기본 이야기 구조와 전개는 뮤지컬에서도 같습니다. 뮤지컬 포스터에서는 주제가 드러나도록 절절한 슬픔과 사랑을 글자로 녹여냈습니다.

📖 뮤지컬 포스터 / 국화꽃 향기

NG

모호하게 표현된 연령대
획이 짤막하고 초성 'ㅇ'을 점으로 써서 귀여운 느낌을 준다.

올드한 이미지
남녀 주인공은 시간 흐름에 따라 20대 초반에서 30대로 설정되어 있다. 가로로 넓은 글자, 필압을 많이 사용한 붓질이 젊은 이미지와는 거리감이 느껴진다.

- 슬픔과 행복
- 20~30대의 젊음

GOOD👍

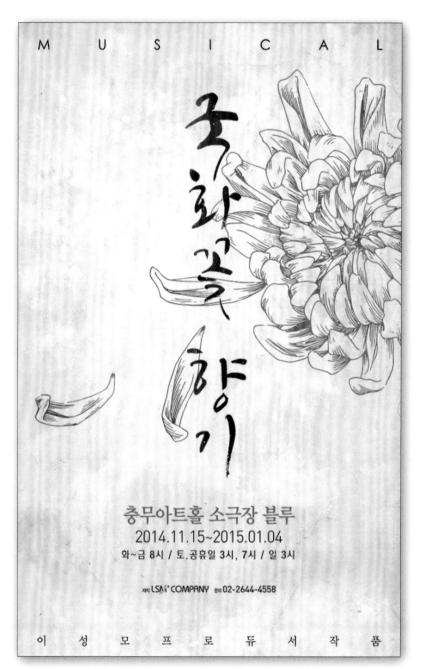

🔵 Client's Choice

콘셉트가 명확하면 작업 방향을 잡는 데 큰 도움이 됩니다. 이 프로젝트에서는 감정의 특징이 분명하게 한쪽으로 치우친 것이 아니라 중간 지점을 표현해야 했습니다. 고민 끝에 정한 작업 방향은 먼저 남녀 주인공 나이에 초점을 맞추는 것이었습니다. 너무 어려보이지도, 나이 들어 보이지도 않게 초성, 중성, 종성의 평균 비율을 1:1:1로 맞추고, 직선과 곡선도 은은하게 사용해서 연령/성 구분 및 온도에서도 중간을 표현했습니다.

깔끔하고 상쾌한 광고 페이지 디자인

광고에서는 제품 이미지를 뚜렷하게 드러내야 합니다. 치약하면 개운함, 상쾌함, 깨끗함, 시원함 같은 느낌이 떠오릅니다. 이 프로젝트에서는 치약의 상쾌함과 더불어 군더더기 없는 깔끔함을 나타냈습니다.

📖 광고 페이지 / 2080 네이처홀릭 치약 / 애경

NG

복잡한 이미지
긴 획을 곳곳에 활용하여 시원한 느낌을 주려 했지만,
그 획들에 기교가 많아 오히려 산만하고 복잡하다.

기울기에 따른 느낌
정자로 바르게 작업하니 느낌표가 잘
살지 않고 '상쾌함' 글자도 점잖다.

캘리그라피 온도
곡선을 사용하니 밝고 환한 느낌이지만, 시원함
보다는 따뜻함이 느껴져 콘셉트와 거리가 있다.

GOOD👍

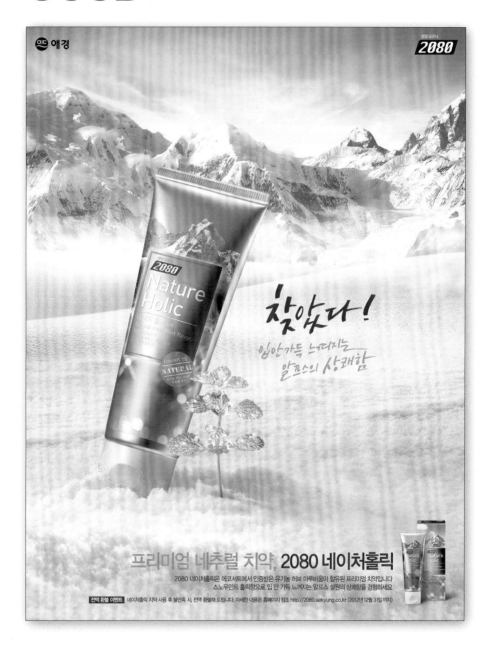

◆ Client's Choice

기울기가 있는 글꼴, 사체를 이용해서 만들어진 속도감으로 시원하고 상쾌한 느낌이 완성되었습니다. 경쾌하고 시원한 이미지를 표현할 때는 초성이 중성, 종성보다 크지 않도록 하는 것이 좋습니다. 또한 글자, 획에 돌기나 기교를 넣지 않고 굵기도 균일하게 하여 깔끔하게 작업했습니다. 화선지가 아닌 양지에 사각촉 펜을 사용했으며 속도감을 주고, 초성보다 중성, 종성을 길게 작업해서 젊은 이미지를 연출했습니다.

사랑과 운명의 뮤지컬 포스터 디자인

이야기가 있는 대상을 작업할 때 글자의 굵기, 속도, 호흡과 변화를 통해 이야기 전개, 구성과 이슈의 강도 등 많은 것을 담아낼 수 있습니다. 미스터 온조 뮤지컬은 백제를 세운 온조가 주인공으로, 도읍지로 삼은 곳에서 만난 다른 부족 여인 달꽃무리와의 애절한 사랑과 엇갈린 운명을 그렸습니다.

📖 포스터 / 뮤지컬 / Mr. Onjo(미스터 온조) ✏

글자에 내포된 이야기
백제를 세우기 전 온조의 고민과 엇갈린 운명의 사랑을 표현하기에는 너무 가볍고 단순하다.

분위기
곡선으로 인한 밝은 분위기는 뮤지컬 스토리와 어울리지 않는다.

GOOD

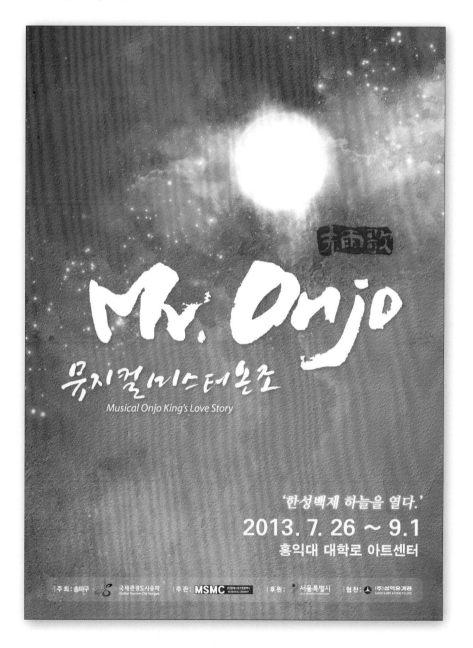

⊙ Client's Choice

굵은 획으로 온조와 그의 운명을 묵직하게 표현했습니다. 진지하고 근엄한 스타일에는 직선을
사용하는 것이 좋은데, 영문은 획이 적고 곡선으로만 이뤄진 글자가 많아 직선화 작업이 필요합니다.
'O'는 세모꼴로 작업하고, 'n'의 위, 'j'의 아래 획을 돌리는 부분에서도 각을 만들어 표현했습니다.

13

힘찬 희망을 담은 달력 표지 디자인

연말연시에는 신년의 다짐을 이야기합니다. 기업도 마찬가지입니다. 이 프로젝트에서는 격려와 희망의 메시지를 담았습니다. 이때 긴 문장을 정리하는 좋은 방법 중 하나는 중요한 부분의 크기, 굵기 등을 조절해 강조하는 것입니다.

📖 달력 표지 / 한국 야쿠르트 2014 달력

NG👎

정적인 느낌
둥근 획과 바른 기울기에서 힘차게 달려 나가는 느낌을 받기에는 어려움이 있다.

지나친 강조
문장에서 중요도에 따라 글자의 크기, 굵기 등이 달라지고 읽히는 순서가 나뉘면 전달력을 높일 수 있다. 여기서는 강조된 부분의 특징이 모두 강해 약간 부담스럽다.

GOOD👍

• 말띠 해
• 힘찬 메시지

2014년
건강한 습관을 위해
한국야쿠르트가
함께 달립니다

1년 365일, 온 마음으로 매일매일 고객에게 습관처럼 건강을 경험하게 하는 것.
세상을 더욱 건강하고 행복하게 만드는 한국야쿠르트의 변함없는 실천입니다.
건강한 습관으로 건강사회건설의 꿈을 실현해 갑니다.

 한국야쿠르트

◑ Client's Choice

말 그림과 함께 '2', '4'의 쭉 뻗은 거친 획과 두터운
시작, 날렵한 마무리의 본문 획들에서 힘과 속도가
느껴져 빠르게 달리는 말의 느낌과도 잘 어울리게
표현했습니다.

갈등과 고민을 담은 영화 포스터 디자인

사브라는 음악을 좋아하는 주인공과 이를 격렬하게 반대하는 아버지와의 갈등, 친구들과의 문제가 담겨 있는 단편 영화입니다. 영화 포스터는 스토리를 압축해서 담는 작업으로, 영화 속 전반적인 감정을 글씨로 표현해야 합니다.

 포스터 / 영화 / 사브라 / 전주국제영화제 출품작

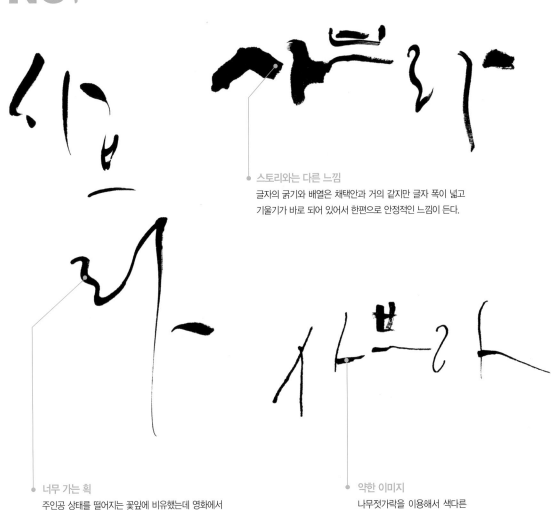

스토리와는 다른 느낌
글자의 굵기와 배열은 채택안과 거의 같지만 글자 폭이 넓고 기울기가 바로 되어 있어서 한편으로 안정적인 느낌이 든다.

너무 가는 획
주인공 상태를 떨어지는 꽃잎에 비유했는데 영화에서 강한 이슈나 결심을 나타내기에는 획이 여리다.

약한 이미지
나무젓가락을 이용해서 색다른 질감을 표현했지만 약하다.

GOOD👍

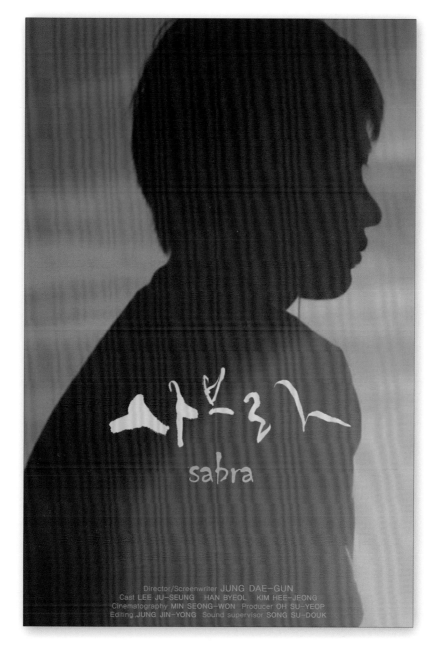

사브라

sabra

Director/Screenwriter JUNG DAE-GUN
Cast LEE JU-SEUNG HAN BYEOL KIM HEE-JEONG
Cinematography MIN SEONG-WON Producer OH SU-YEOP
Editing JUNG JIN-YONG Sound supervisor SONG SU-DOUK

○ Client's Choice

글자의 굵기로 이슈의 강도를, 글자와 획의 상하 진행 방향으로 밝고 어두운 상태를 표현했습니다.
전체적으로 주인공의 우울한 고민과 갈등이 깔려 있어서 매끄러운 획을 쓰지 않고
호흡을 몇 차례 나눠 긴장감과 불안정한 모습을 연출했습니다.

밝고 친숙한 사보 디자인

새로운 비전을 담은 메시지를 친근한 분위기의 이미지와 함께 전하는 사보 프로젝트였습니다. 문장 작업은 글자가 잘 읽히도록 쓰는 것이 가장 중요하고, 동시에 새로운 문장을 낯설어 하지 않고 호감을 가질 수 있도록 밝은 글꼴을 고민해야 합니다.

📖 사보 / Smart Solution for a Green World / 삼성 SDI ✏

NG👎

딱딱한 이미지
딱딱한 나무젓가락을 사용하니
글자도 딱딱하게 보인다.

Smart Soultion
for a Green World

Smart Solution
for Green World

기업의 비전과 동떨어진 이미지
편안한 느낌을 내기 위해 다루기 쉬운
색연필을 사용했는데, 기업의 밝은 비전
을 담기에는 어색하다.

GOOD👍

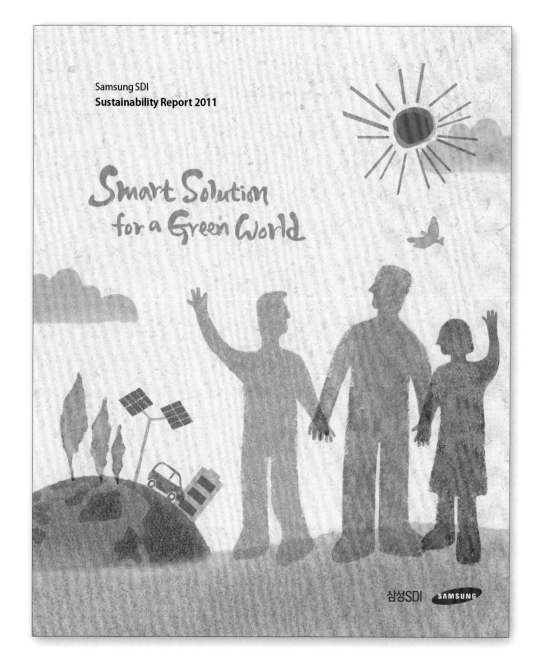

Samsung SDI
Sustainability Report 2011

Smart Solution
for a Green World

삼성SDI **SAMSUNG**

◆ Client's Choice

획의 시작을 둥글게 하고, 진행도 통통한 곡선을 사용해서 포근하고 부드러운 분위기를 살렸습니다.
'l', 'd'처럼 직선 형태 글자에서도 모두 완만한 곡선을 써서 밝은 느낌을 냈습니다.
단어 첫 글자의 시작을 더 굵게 하여 가독성과 주목성을 높였습니다.

철학과 신념이 느껴지는 표지 디자인

일본 최초의 국립은행 설립, 최초의 주식회사 제도 도입 등 개인 업적을 자랑하고, 해운, 조선, 철도, 방직, 맥주, 화학비료 등 많은 분야에서 사업을 경영한 인물의 100가지 가르침을 그의 5대손이 전하는 책입니다. "철학이 없는 부는 오래가지 못한다."는 소신으로 윤리적 가치를 경제 활동에 도입한 철학과 신념을 글자에 담아내는 프로젝트였습니다.

📖 표지 / 철학이 있는 부자 / 다산라이프

NG

단순하고 가벼운 글자
긴 세월 속 주인공 업적과 그것을 이루는 과정을 보여주기에는 획이 단순하고 가볍다.

약한 이미지
부분적으로 질감이 드러나고 강조되었지만, 전체적으로 굵기가 아쉽고 곡선이 많아 곧고 강한 느낌이 부족하다.

· 대나무처럼 단단한 느낌
· 굳은 신념

GOOD👍

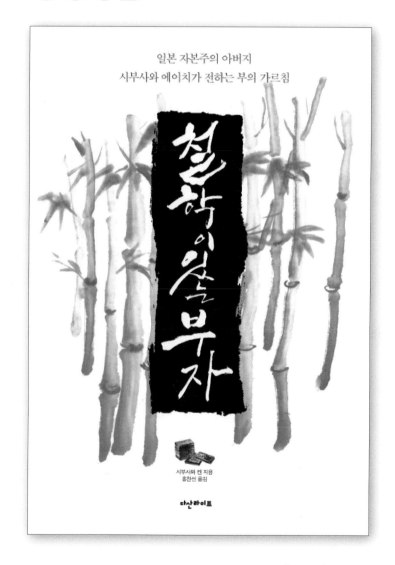

🔺 Client's Choice

통일된 형식은 없지만 굵고 강한 획이 모여 단단한 느낌을 줍니다.
같은 방식으로 글자를 써나가지 않고 자유로운 형태로 주인공의 개성과 신념이 잘 표현되었습니다.
문방사우의 온전한 질감이 지조와 절개를 뜻하는 대나무 그림, 검은 배경 붓 터치와 잘 어울립니다.

희망과 사랑이 넘치는 사보 표지 디자인

기업의 사원들이 모여 어려운 형편의 아이들에게 다양한 경험의 기회를 제공하고 돕는 이야기가 엮인 사내 편집물입니다. 아이들의 꿈이 꿈틀거리길 소망하는 마음을 담아 작업했습니다.

📖 사보 표지 / 꿈틀, 꿈틀 / LG

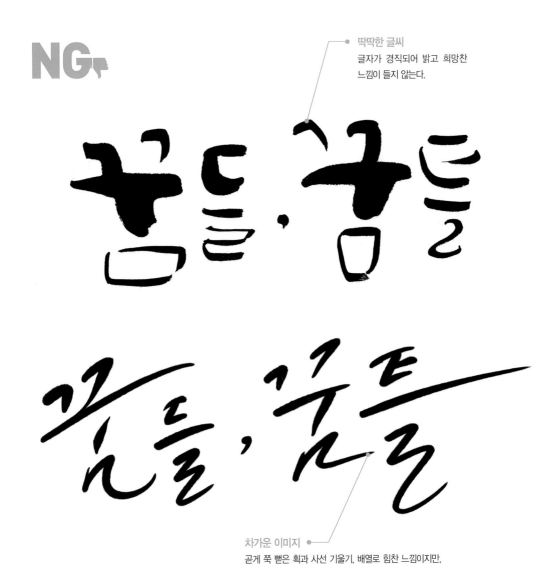

딱딱한 글씨
글자가 경직되어 밝고 희망찬
느낌이 들지 않는다.

차가운 이미지
곧게 쭉 뻗은 획과 사선 기울기, 배열로 힘찬 느낌이지만,
날렵한 직선과 획이 만드는 내각이 작아 차가워 보인다.

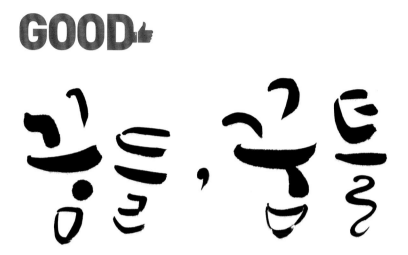

○ Client's Choice

웃는 입꼬리를 닮은 '꿈'의 'ㅜ'와 'ㅁ'이 기분 좋고, '틀'의 'ㄹ'은 말의 형태 그대로
곡선을 살려 썼습니다. 글자 배열에도 운율이 느껴져 한층 더 밝아 보입니다.

표정이 살아있는 지면 광고 디자인

"마음을 전하세요"라는 내용의 지면 광고로, 글꼴을 통해 두 가지 마음을 표현하는 작업이었습니다. 문자 표현 수단을 폰트가 아닌 캘리그라피로 선택한만큼 상반된 표정과 감정을 쉽게 전달했습니다.

 지면 광고 / 우황청심원 '心' / 광동제약

NG

부정확한 형태
눈의 표정은 채택안과 같지만 아래
긴 획의 형태가 부정확하다.

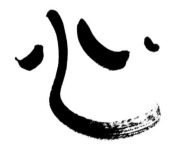

무표정
표정 변화나 메시지가 잘 드러나지 않아
'고마운 마음', '죄송한 마음'이라는 부연 설
명과도 연결점을 찾기 어렵다.

GOOD👍

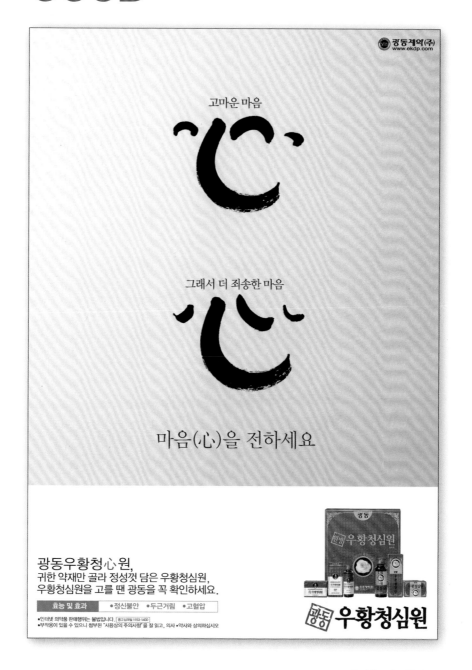

⬆ Client's Choice
위의 짧은 획을 이용해서 눈을 표현했습니다.
고마운 마음은 스마일로, 죄송한 마음은 반대 방향으로 찌푸리는 듯한 표정을 만들었습니다.
간단하고 쉬운 글씨지만 콘셉트와 메시지가 잘 드러나게 썼습니다.

편안하게 다가가는 보고서 내지 디자인

편안하고 알기 쉽게 소개하는 편집물들은 어렵거나 개성이 강하지 않게 디자인해야 합니다. 이 작업에서는 부드럽게 한 줄로 읽기 편하고, 문자와 그림이 함께 디자인될 것을 고려하여 특정 단어를 강조하며 깔끔하게 작업했습니다.

📖 보고서 내지 / 한국중부발전

NG

딱딱한 인상
획과 마디 모두 딱딱해서 밝고
따뜻한 인상을 주지 않는다.

인재와 인권이
존중되는 일터

신성장의 가치로
새로운 미래를

나눔이 또 다른
나눔으로 이어지는

경직된 인상
직선으로 온화한 분위기를
만들기는 쉽지 않다.

GOOD👍

- 편안함
- 부드러움
- 따뜻함

❶

❷

❸

◆ Client's Choice

❶ 약한 곡선과 날카롭지 않은 직선을 적절하게 사용하여 편안하고, 단어 중 한 글자나 한 획을 강조하여 내용이 잘 보이게 썼습니다.

❷ 말뜻에 맞춰 획을 길게 썼지만, 글자의 가로/세로 기울기가 바르고 초성이 커서 글자 연령대가 높지 않아 부담스럽지 않습니다.

❸ 어순에 따른 자연스러운 곡선 흐름으로 글자 굵기도 적당합니다.

다양한 배경에 어울리는 캘린더 디자인

어떤 이미지에나 이질감 없이 캘리그라피를 사용하려면 특징이 한쪽으로 치우치지 않아야 합니다. 굵기 또한 너무 얇거나 굵지 않은 굵기와 필압 변화가 적은 것이 좋습니다. 또한 과장된 획을 자제하고 글자의 틀을 유지하는 것이 다양한 사진의 구성과 잘 어우러지게 하는 포인트입니다.

📖 캘린더 / 후지필름

NG

새해 복많이 받으세요

파란하늘 . 눈부신 햇살

쪽빛 바다 . 찬란한 아름다움

나만의 썸머 스토리
나만의 여름 이야기

흐르는 강물처럼 그렇게 ...

주산지의 농밀한 가을

봄날의 선명한 오후

금빛으로 물드는 순천만

여왕의 계절 . 오월의 장미

노을빛 강물에 젖어

초여름 . 연꽃의 향연

올 한해를 뒤돌아 보며 ...

이미지와 어울리지 않는 글씨
자연스럽고 유려한 배경 사진보다 직선이 돋
보여 뻣뻣하다. 자연물은 대부분 곡선으로
이루어져 반듯한 글자는 튈 수 있다.

- 중성적
- 단순한 배열

GOOD 👍

◎ Client's Choice

국내 아름다운 여행지 12곳을 배경으로 제작한 캘린더로, 프로젝트 여건상 한 가지 서체로 작업하여
많은 고민과 함께 사진마다 각기 다른 분위기에 모두 어울리는 글씨를 찾았습니다.
초성이 크면 귀여워지고, 받침이 크면 무겁고 어른스러워지며
직선이 뚜렷하면 차갑고 날카로워지고, 곡선이 강하면 화려해지는 것에 유의하며 썼습니다.

꽃처럼 화려한 구성의 청첩장 디자인

캘리그라피만으로 전체 디자인이 완성되어 글자에 콘셉트와 특징을 마음껏 표현한 청첩장입니다. 한 마디 안에서 과반수 글자가 강조되면 산만하거나 불편해 보일 수 있어 표현에 유의해야 합니다. 화려한 꽃길 속 사랑스러운 신랑, 신부를 그리며 썼습니다.

📖 청첩장 / 꽃처럼 예쁘게 살겠습니다 / 보자기카드 ✏

NG 👎

꽃처럼 예쁘게 살겠습니다

앙증맞은 글씨
짧은 획을 작은 점으로 만들어 앙증맞지만 화려하거나 멋스러운 것과는 거리가 멀다.

꽃처럼 예쁘게 살겠습니다

날카로운 글씨
초성이 작고 중성, 종성이 길며 날씬해 젊은 분위기이지만, 빠르게 쓴 직선이 다소 날카롭게 보여 콘셉트와 맞지 않다.

- 화려함
- 꽃, 꽃길

GOOD👍

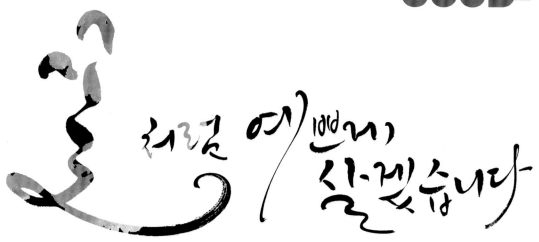

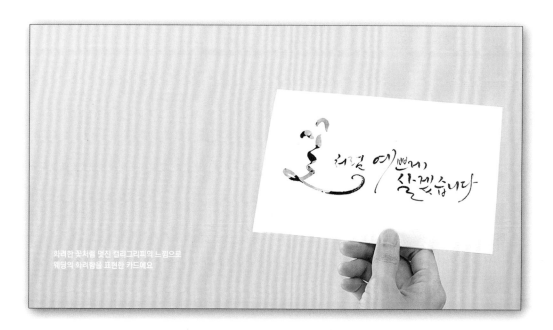

화려한 꽃처럼 멋진 캘리그라피의 느낌으로
웨딩의 화려함을 표현한 카드에요

○ Client's Choice

'꽃처럼 / 예쁘게 / 살겠습니다'로 나뉜 마디 안에서 주요 글자 '꽃', '예', '살', '다'를 풍성한 곡선으로
강조하여 화려하게 연출했습니다. '꽃'의 'ㅊ'이 가로로 넓게 이어져 꽃길의 느낌을 줍니다.

부드럽고 성숙한 느낌의 청첩장 디자인

많은 사람들 앞에서 서로에게 사랑과 책임을 약속하는 성숙한 모습과 부드럽고 따뜻한 조화를 이루는 신랑, 신부를 생각하며 선과 배치를 염두에 두고 작업했습니다. 성숙한 분위기를 연출하려면 초성이 작아져야 합니다.

📖 청첩장 / 두 사람 하나 되는 날 / 보자기카드

NG

명랑한 글씨
글자의 배열과 모음 표현에 변화가 있어 명랑하고 개구진 신랑, 신부의 모습처럼 보이지만 성숙함은 느끼기 어렵다.

두사람 하나 되는 날

두사람 하나 되는 날

귀여운 글씨
글자 위 무게감보다 아래(받침)가 약하고, 획은 마무리로 갈수록 둥글고 통통한 모양을 갖고 있어 전체적으로 귀여워 보인다.

· 온화
· 성숙

GOOD👍

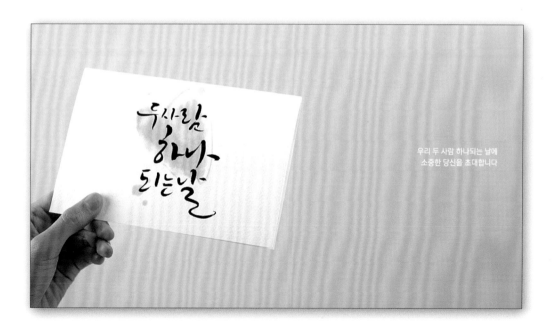

우리 두 사람 하나되는 날에
소중한 당신을 초대합니다

🔘 Client's Choice

초성보다 중성, 종성이 길고, 글자 위보다 아래가 안정적이라서 성숙한 연령대 느낌이 납니다.
곡선을 사용하여 부드럽고 우아하게 볼륨감 있는 필압으로 포근함을 표현했습니다.

영원한 사랑을 표현한 청첩장 디자인

청첩장은 내용 전달 기능이 명확해야 해서 표현의 범위를 잘 고려해야 합니다. 이미지, 감정의 적극적인 표현은 문장 전달력을 떨어뜨려 절제와 정리가 필요합니다. 이 청첩장은 '영원히'라는 개념을 글꼴로 표현한 프로젝트였습니다.

📖 청첩장 / 영원히 둘이서 함께 하겠습니다 / 보자기카드 ✎

NG 👎

낮은 주목성
가로획을 확장해서 말뜻에 맞게 썼지만, 기울기를 주면서 점잖은 분위기가 사라졌고 글줄이 2줄라서 한눈에 주목하기 어려워졌다.

영원히둘이서
함께 하겠습니다

영원히 둘이서
함께 하겠습니다

애매한 호흡
글자 너비가 아닌 자간을 띄워 호흡을 늘렸지만 그마저도 애매하다.

- 영원히
- 바르게

GOOD 👍

영원히
둘이서 함께
하겠습니다~

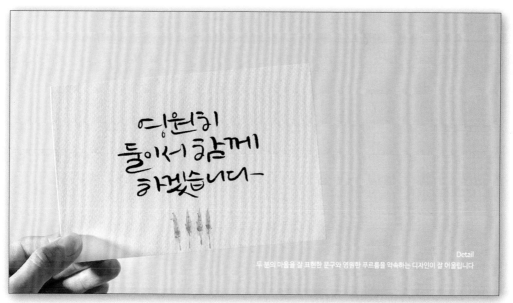

Detail

두 분의 마음을 잘 표현한 문구와 영원한 푸르름을 약속하는 디자인이 잘 어울립니다

⊙ Client's Choice

'영원히'라는 단어 뜻을 살려, 넓게 써서 긴 호흡으로 읽힙니다. 획이 길어지면서 읽기 부담스러울 수
있으므로 중성, 종성간 불필요한 연결선을 자제하고 기울기를 바르게 정리했습니다.

친근하고 편안한 **청첩장 디자인**

청첩장은 남녀노소 모두에게 전해지기 때문에 누가 받더라도 친근하고 무난한 글자를 고민해야 합니다.
이 작업에서는 글자를 이루는 몇 가지 요소 값을 중간으로 설정하여 어느 한쪽 연령대로 치우치지 않는 스타일을 찾았습니다.

📖 청첩장 / 오래도록 행복하게 살겠습니다 / 보자기카드 ✏️

NG👎

귀여운 글씨
누구에게나 친근한 글씨는 이상적일 수
있지만, 둥근 획이 눈에 띄고 아기자기
하며 글자가 귀여워 보이기만 하다.

가독성이 낮은 글자
끊어질 듯 길게 이어지는 획이 오랜 시간을
뜻할 수 있지만, 그 때문에 가독성을 떨어뜨
리고 어렵게 느껴질 수 있다.

GOOD

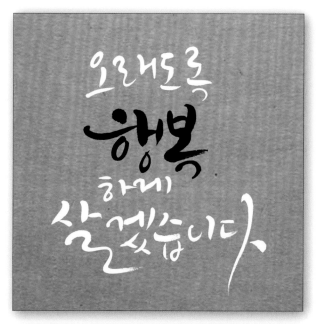

전문 캘리그라퍼의 손길로 완성된 웨딩카드입니다

○ Client's Choice

초성, 중성, 종성 크기 비율은 글자 나이에 영향을 미치는 요소입니다. 화려하고 힘 있는 마무리를 위해
마지막 '살'과 '다'를 제외하고 어느 한 쪽으로 치우치지 않도록 초성, 중성, 종성 크기 비율을 1:1:1로 맞췄습니다.
쓰는 속도, 굵기, 기울기 등을 모두 알맞게 하였고, 밝은 인상을 주도록 곡선을 썼습니다.

풋풋하고 싱그러운 **청첩장 디자인**

결혼식장을 찾은 수많은 친인척 어른들에게 신랑, 신부의 모습은 마치 꼬마 신랑, 신부처럼 귀엽고 풋풋하게 보일 것입니다. 그 모습을 떠올리며 풋풋하고 싱그러운 부부의 억양을 표현하도록 작업 방향을 잡았습니다.

📖 청첩장 / 행복한 여행의 동반자와 결혼합니다 / 보자기카드

NG 👎

지나친 장식
장식이 많아 풋풋한 이미지가 사라졌다.

행복한 여행의
동반자와 결혼합니다

행복한
여행의 동반자와
결혼합니다

콘셉트와 동떨어진 글씨
초성 'ㅎ', 중성 'ㅏ', 종성 'ㄴ'을 활용해서 서체의 특징을
만들었지만 콘셉트와는 거리가 느껴진다.

GOOD👍

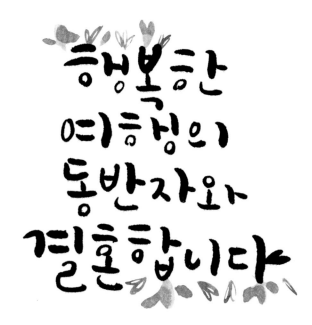

Detail
결혼을 알리는 캘리와 아기자기한 일러스트가 잘 어울립니다

◎ Client's Choice

글씨에 꾸밈이 없어 맑고 순수하며 자음, 모음 중 어느 것 하나 길거나 큰 것이 없고
짧거나 작아서 어리숙한 모습이 풋풋하게 느껴지도록 표현했습니다.

다정한 느낌의 연하장 디자인

연말연시에 많이 주고받는 연하장의 문구는 주변 사람들과 흔히 나누는 인사말이기도 하므로 따뜻하고
다정한 글꼴로 작업했습니다.

📖 연하장 / 새해 복 많이 받으세요 / 보자기카드

NG

● 진지한 분위기
굵고 단단한 획이 무겁고 진지한 분위기를 만든다.

● 얇고 뻣뻣한 글씨
전체 글자 구성이 독특하지만 얇고 뻣뻣한 글씨
에서 다정함을 느낄 수 없다.

· 다정
· 따뜻
· 긍정

GOOD👍

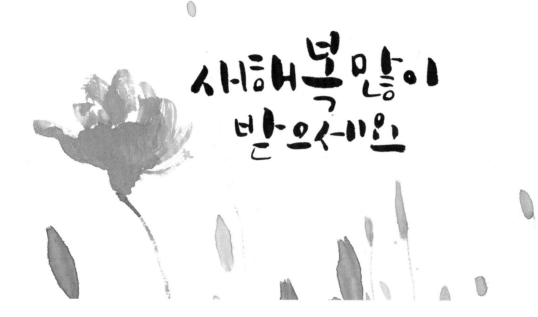

🔘 Client's Choice

통통하게 쓰인 모음이 글자 전체를 부드럽고 다정하게 만듭니다. 획의 뼈대는 곧지만 붓의 필압이 획 바깥면을 둥글게 만들어 곡선을 밝고 따뜻하게 썼습니다.

소박하고 아담한 **연하장 디자인**

연하장에서는 이미지와 잘 어울러지는 글자의 굵기와 위치를 고려해야 합니다. 또한 손글씨는 사람 목소리와 같아서 같은 톤이 반복되면 부자연스럽고 기계적으로 보일 수 있으므로 유의합니다. 이 작업에서는 연말연시의 화려하고 멋진 이미지보다 담백하고 소소한 일상의 소중함을 표현했습니다.

📖 연하장 / 소중한 한 해가 되시길 바랍니다 / 보자기카드 ✏️

NG 👎

지나친 장식 요소
장식 요소에만 치중된 모습으로 표현이 과해서 읽기 불편하다.

인위적이고 반복적인 이미지
모음 'ㅣ'가 같은 길이로 계속 반복되는 모습이 인위적이고
밋밋하며, 콘셉트도 표현되지 않았다.

- 소박
- 아담
- 소중

GOOD👍

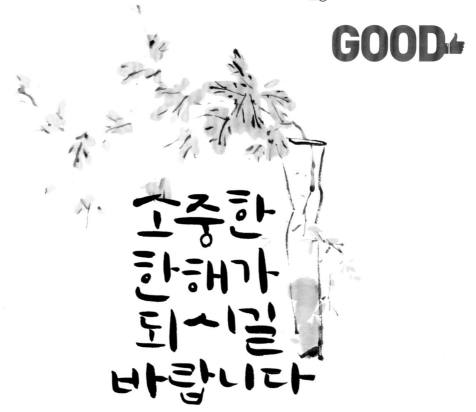

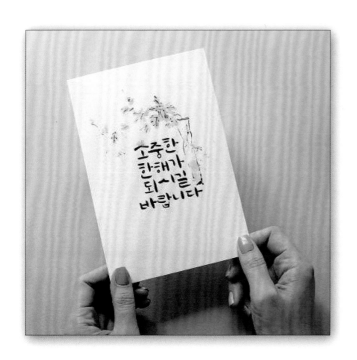

🔵 Client's Choice

특별한 기교나 멋은 없지만, 쓰는 속도를 정갈하게 해서 획의 앞, 뒤 모양을 곱게 표현하여 거칠거나 성의 없는 부분이 없습니다. 글자가 가벼워 보이거나 날카로워 보일 때는 쓰는 속도를 늦추는 것만으로도 분위기를 바꿀 수 있습니다. 글자 받침 부분을 넓게 써서 귀엽게만 보이는 걸 방지했습니다.

아름다운 소망을 담은 연하장 디자인

아름다운 소망과 밝은 힘, 응원 메시지를 담은 연하장으로, 간결하지만 명확한 메시지를 담은 아름다운 글꼴을 찾았습니다.

📖 연하장 / 우리 행복합시다 / 보자기카드

NG

대충 쓴 투박한 느낌
획의 시작과 마무리, 꺾이는 부분이 둔탁하고 투박하다. 거기에 정돈되지 않은 배열은 대충 쓴 느낌을 준다.

부정적인 느낌
채택안과 비슷한 구성이지만, 획이 매끄럽지 않고 글자가 아래로 쳐져서 긍정적인 느낌이 나지 않는다.

- 밝고 경쾌한 힘
- 아름다운 글꼴

GOOD

○ Client's Choice

'ㅜ', 'ㄹ', 'ㅎ', 'ㄱ', 'ㅂ' 형태가 평범해 글꼴을 유려하게 만
듭니다. 글줄을 사선으로 배열하고 첫 글자 '우'와 마지막
글자 '다'를 강조해서 경쾌한 힘이 느껴집니다. 군더더기
없이 필요한 획만 쓰고 글줄도 퍼즐 맞추듯 잘 맞춰지게
구성되어 주목성이 좋고 안정적으로 표현되었습니다.

우아하고 세련된 연하장 디자인

'예쁘다'와 '아름답다'는 비슷해 보이지만, 사전적으로 예쁘다는 사랑스럽고 귀엽다는 뜻을 포함하고, 아름답다는 더 성숙한 느낌을 주므로 정확하게 구분하여 표현해야 합니다. 정답은 없지만, 확실히 직선보다 곡선이 우아한 아름다움을 표현하기 쉽습니다.

📖 연하장 / 참 당신다운 아름다운 한 해가 되길 바랍니다 / 보자기카드 ✏

NG

참당신다운
아름다운한해가
되시길바랍니다

● 속도감 있는 직선
직선은 우아하기 힘들다. 게다가 속도감까지 있다면 더욱 그렇다.

● 작고 둥근 글자
짤막하고 동글동글한 글자가 예쁘고 귀엽지만 딱 거기까지다.

참당신다운아름다운
한해가되시길바랍니다

참당신달은
아름다운한해가
되길바랍니다.

GOOD👍

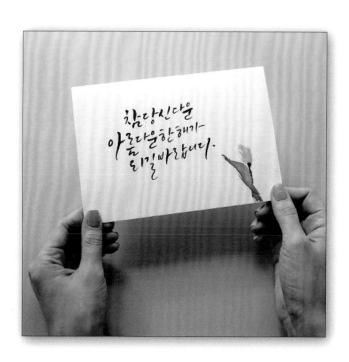

⊙ Client's Choice
예쁜 것을 넘어 아름다워 보이기 위해서는 획의 시작, 마무
리까지 신경 써야 합니다. 대표적으로 '아'의 'ㅏ'와 같은 섬
세한 마무리로 우아함을 더했습니다.

부드러운 속도감의 연하장 디자인

말하기에서 속도감과 부드러움은 얼핏 보면 상반되지만, 속도가 빠르다고 모두 날카로운 것은 아니며, 부드럽다고 해서 모두 느긋한 것은 아닙니다. 따라서 자유롭게 표현합니다. 속도감을 높이는 요소에는 쓰는 속도, 기울기, 글자 너비, 획의 시작과 마무리 형태, 질감 등이 있습니다.

📖 연하장 / 새해 복 많이 받으세요 / 보자기카드

NG 👎

● 느린 속도감
글자 폭이 넓어질수록 체감 속도는 느려진다.

● 거친 이미지
글자 폭, 기울기, 획 모양 모두 속도감을 높이는 형태이지만, 얇은 직선은 부드러움을 살리기 어렵다.

GOOD

새해복많이 받으세요

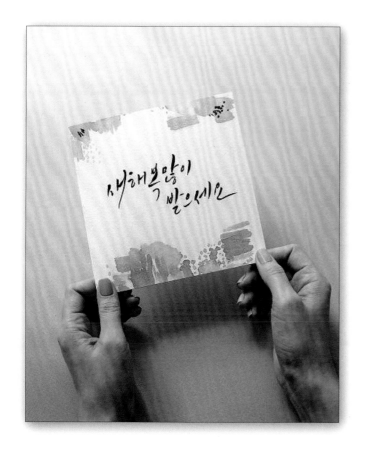

○ Client's Choice

글자 너비를 좁히고 글자와 글줄에 기울기를 줬습니다.
획의 시작보다 마무리를 날렵하게 하여 모양을 내기도
했습니다. 또 전체적으로 곡선을 사용하여 부드러움을
유지했습니다.

정숙한 성숙미가 돋보이는 사보 디자인

광화문 교보빌딩 글판을 비롯해서 여러 기업, 기관 건물 외벽에 좋은 문구를 장식하는 경우가 많아졌습니다.
이는 보는 사람으로 하여금 의미를 갖게 하고 기분도 좋게 만듭니다. 그런 형태의 작업을 지면으로 옮겼던
프로젝트입니다.

📖 사보 / 한국수력원자력주식회사

NG👎

● 두꺼운 초성
특별히 초성이 큰 경우는 없지만, 통통한 획이
많아 귀여워서 동화책 문구 느낌이 든다.

새아침은
깬 자에게 밝아오고
새날은 일어나는
자에게 다가오고
새해는 꿈꾸는자와

함께 전진한다

늘샘 반병섭의
새해는 꿈꾸는 자의 것 중에서
오영을실 적습니다

- 성숙미
- 정숙
- 가독성

GOOD👍

새아침은
깨는 자에게 밝아오고

새날은 일어나는 자에게
다가오고

새해는
꿈꾸는 자와 함께
전진한다

늘샘 반병섭의
새해는 꿈꾸는 자의 것 중에서
오영일식 적습니다

🔵 Client's Choice

글자가 너무 어려 보이지 않도록 통통한 획을 쓰지 않고 초성을 작게 나타냈습니다. 기울기를 주면 가볍고 날렵하게 보일 수 있어 바르게 썼습니다. 획의 머리를 분명하게 하고 주요 단어는 크게, 조사 등은 작게 구분해서 가독성과 전달력을 높였습니다.

부드러우면서 정중한 사보 디자인

편집 편
32

연속 기획된 프로젝트의 경우 해당 문장에 따라 서체를 다르게 씁니다. 문장 뜻과 분위기, 작업물 게재 시기와 상관없이 시리즈 모두 클라이언트가 제시한 하나의 서체에 맞춰 작업하는 경우도 있지만, 되도록 결과물이 각각 생동감을 가질 수 있도록 협의합니다.

📖 사보 / 한국수력원자력 주식회사

NG 👎

딱딱한 느낌
받침이 넓고 반듯하게 곧은 선을 사용하여 진중한 느낌이 들지만, 부드럽게 풀어주는 부분이 없다.

· 적당한 무게감
· 적당한 부드러움

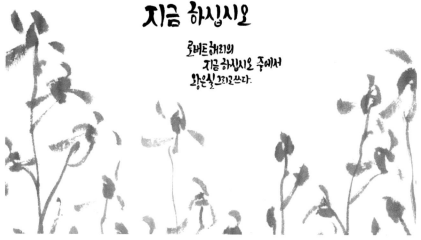

할 일이 생각나거든
지금 하십시오.
오늘 하늘은 맑지만,
내일은 구름이 보일런지 모릅니다.
어제는 이미
당신의 것이 아니니,
지금 하십시오

로버트 해리의
지금 하십시오 중에서
황은실 그리고쓰다.

GOOD 👍

2012 02

◁ Client's Choice

기울기를 바르게 해서 안정감을 살렸습니다. 받침 'ㄹ', 'ㅂ', 'ㅇ'을 제외하면 아래로 갈수록 넓게 쓰고 획이 꺾이는 모양을 각지게 해서 무게감이 느껴집니다. 획의 시작을 더 굵게 한 것도 무게감을 높입니다. 모음의 돌기와 필압으로 곡선 느낌을 나타내서 전체 무게와 분위기를 부드럽고 완만하게 연출했습니다.

발랄하고 따뜻한 이미지의 사보 디자인

봄이 시작되는 3월호 사보 문장의 주요 단어로 '행복', '감사', '웃음'이 등장하여 밝고 따뜻함을 작업 방향으로 디자인하였습니다. 보통 밝은 분위기를 표현할 때 곡선을 많이 사용하지만 삐뚤빼뚤한 직선과 함께 표현할 수 있습니다.

📖 사보 / 한국수력원자력 주식회사

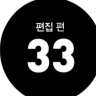

콘셉트와 다른 이미지
글자 기울기와 배열을 사선에 맞추니 속도감
이 붙어 날카롭고 차가워 보인다.

차가운 느낌의 배경
배경 이미지의 질감과 색도
콘셉트와 다르다.

GOOD👍

⚫ Client's Choice
글자 기울기를 약간 삐뚤빼뚤하게 쓰면 유쾌하고
발랄하면서도 정돈되지 않은 풋풋함을 나타낼 수
있습니다. 함께 삽입된 꽃 그림과 글씨 색상을 붉
은 계열로 해서 따뜻함이 느껴지도록 했습니다.

부담없이 술술 읽히는 사보 디자인

직선과 곡선 및 초성, 중성, 종성의 관계/비율, 굵기 등 글꼴 변화 요소 중 균형을 깨고 한쪽으로 치우쳐 표현하면 개성이 강해지는 만큼 두루 받아들여지기 힘들 수 있습니다. 한국수력원자력 주식회사의 마지막 사보 작업은 누구나 부담 없이 볼 수 있도록 평범하게 작업했습니다.

📖 사보 / 한국수력원자력 주식회사

NG👎

● 귀여운 느낌
직선과의 혼용 없이 둥근 곡선만 사용하니
글자가 어려지고 귀엽기만 하다.

끈질히여기저기
기웃거리며
다른 사람이저지른
실수를책망하고
그사람이잘못을비난
하는데자신의
영혼을낭비하지마라
정말로바로잡아야할
유일한 사람은
당신자신이다

랄프왈도 에머슨글을왕은실손으로전합니다

- 중성적
- 중간 정도의 연령대

GOOD👍

고단히 여기저기 기웃거리며
다른 사람이 저지른
실수를 책망하고

그 사람의 잘못을
비난하는데
자신의 명월을 낭비하지 마라

정말로 바로 잡아야 할

유일한 사람은 당신자신이다~

락포왁도에머슨 글을 오은실 손으로 전합니다~

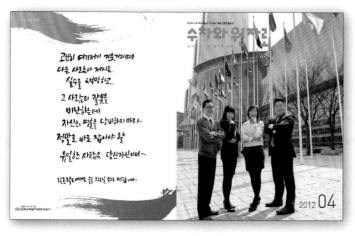

○ Client's Choice

초성, 중성, 종성의 크기 관계를 1:1:1로 설정하면
귀엽지도, 나이들어 보이지도 않는 중간 연령대를
갖고, 속도가 빠르지 않은 직선과 필압을 이용한
부드러운 획 바깥 모습을 연출하면 중성적인 느낌
을 낼 수 있습니다.

PART 3 광고

통과되는
디자인

효과적으로
메시지를 전달하라

TV에서 쉽게 볼 수 있고, 최근에는 SNS에서도 활발하게 노출되는 영상 광고 속 캘리그라피 작업을 알아봅니다. 먼저 작업 형태를 알아보겠습니다.

TV 광고는 보통 15~30초 길이 영상으로 제작되고, SNS용 광고는 그에 비해 수 초에서 수 분까지 자유롭게 만들어집니다. 여기서 캘리그라피가 등장하는 시간이 중요한데, 장면마다 계속 나오기보다는 광고의 시작 또는 끝에 1~2초 정도 나오는 경우가 많습니다.

작업 내용은 상품을 홍보하는 메시지나 해당 업체 슬로건이 주를 이루고, 길이는 한 문장 정도입니다. 여기서 캘리그라피의 역할은 클라이언트가 원하는 톤에 맞는 글꼴을 찾아 효과적으로 메시지를 전달하는 것이므로 이미지 표현은 거의 이뤄지지 않습니다.

1~2초의 짧은 시간 동안 한 문장(평균 10자 내외)이 읽혀야 하기 때문에 상업 프로젝트에서 가독성을 지키는 것은 늘 중요하지만, 광고의 경우 더 신경 써야 합니다.

굵기와 밀도

굵은 획들로 인해 획, 글자 사이 공간이 좁아지면 밀도가 높아져 전체 덩어리에 주목은 잘 될지 몰라도 한 글자씩 가려내기 어려워집니다. 이러한 문제는 글자 수가 많아질수록 더합니다. 단어처럼 글자 수가 적은 경우에는 큰 문제가 되지 않지만 문장 작업에서 굵은 글씨는 짧은 시간 안에 읽기에는 다소 불편할 수 있습니다.

일반 한글 붓보다 얇은 세필, 붓펜, 마카, 색연필, 만년필, 나무젓가락 등을 많이 사용합니다.

장식

기본 획, 글자 형태에 돌기나 연결선 등을 덧붙이거나 원래 길이, 크기를 과장할수록 우리 눈은 더 많은 요소를 받아들여야 합니다. 영상 작업에서는 쉽게 읽을 수 있도록 더 간결한 형태를 선호하는 편입니다.

변화

글자 진행에 변화가 많으면 시각적으로 재미 있더라도 읽기에는 불편합니다. 또한 굵기 순서대로 시선을 사로잡아 한 음절로 글자를 구분하거나 어순대로 파악하기 어렵고 혼란스러워서 일정한 굵기와 형태, 패턴을 유지하는 것이 좋습니다.

질감, 도구

영상 광고 특성상 주로 세필 이하 작은 필기도구를 사용합니다. 도구가 커질수록 글자의 굵기와 크기가 커지기 쉽고 질감과 글자의 외곽선이 거칠어져 깔끔하게 인식하기 어려워지기 때문입니다.

여기서 종이도 잘 선택해야 합니다. 두께가 얇은 화선지에는 연필과 볼펜이 잘 써지지 않고 찢기기도 합니다. 물기가 많은 마카는 화선지 위에 번짐이 생겨 특유의 매끄러움을 잃을 수 있으므로 보통 두께가 있고 번짐이 없는 A4용지, 스케치북, 판화지 등 양지에 작업하는 일이 많습니다.

붓과 붓펜도 화선지에서는 농도에 따라 번짐과 거친 획이 쉽게 나와서 양지에 쓰는 게 깔끔한 결과물을 얻기 좋습니다.

글씨를 정리 정돈하라

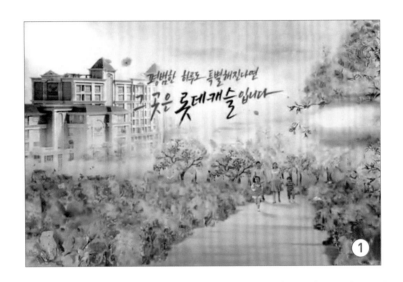

평범한 하루도 특별해진다면
그 곳이 롯데캐슬 입니다

평범한 하루도 특별해진다면
그 곳이 롯데캐슬 입니다

평범한 하루도 특별해진다면
그 곳이 롯데캐슬 입니다

(채택)

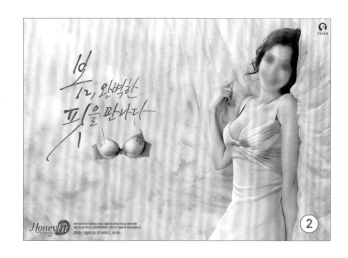

(채택)

① 기울기

글씨가 엉성하고 마음에 들지 않을 때 가로/세로 기울기를 맞추는 것만으로도 전혀 다른 완성도를 갖습니다. 특히 명료하고 깔끔한 글씨가 많이 쓰이는 광고에서는 기울기를 맞추는 것이 더욱 중요합니다.

모든 글자의 가로/세로 기울기를 맞추고, 기울기대로 글자 배열, 기울기도 맞춥니다. 또한 한 줄 이상 구성에서는 줄 사이 평행을 맞추면 전체 문장 구성이 단정해집니다.

② 굵기와 크기, 길이

다른 요소와 무난하게 조화를 이루려면 독특한 표현은 자제하는 게 좋습니다. 광고 특성상 읽기에 조금이라도 안 좋은 영향을 미치는 연결선이나 굵기 변화도 피해야 합니다. 균등한 굵기를 유지하고 주요 단어는 크기, 길이를 활용하는 것이 시각적으로 자극을 줄이면서 강조하는 방법입니다.

광고 분위기를 이해하라

I'm OK I'm OK

① 등장인물

광고에 나오는 등장인물의 성별, 옷차림, 표정, 나이, 목소리, 동작 등에 적합한 글꼴을 찾아야 합니다.

등장인물의 모습은 곧 해당 광고 콘셉트를 반영하므로 담당자에게 말과 글로 전달받은 콘셉트와 어휘가 뚜렷하지 않다면 등장인물로부터 힌트를 얻는 게 좋습니다.

농협 광고는 애초에 다른 설명 없이 가 제작된 영상 느낌대로 글씨를 써달라고 해서 영상을 수도 없이 반복해서 보며 진행했던 기억이 납니다. 영상 속에는 앙증맞은 강아지와 수수한 차림의 배우가 발랄하게 노래를 부르는 장면이 연속해서 나옵니다. 밝고 소탈한 장면에 맞춰 꾸밈없는 글꼴을 만들었습니다.

② 배경

배경이 돋보이는 광고도 있습니다. 배경을 이루는 것에는 계절, 날씨, 지형, 장소, 온도, 색감 등이 있습니다. 미샤 광고는 광야와 해변을 배경으로 총 2편이 제작됐는데 둘다 드넓은 곳으로 뜨겁게 내리쬐는 햇빛이 강조된 영상이었습니다. 또 그 햇빛을 안전하고 산뜻하게 막아주는 제품이었기 때문에 명료하고 시원한 획을 사용하여 더위와 햇빛을 이겨내는 느낌이 들도록 했습니다.

설렘이 느껴지는 광고 디자인

인기 있는 두 배우와 감각적인 카메라가 나오는 영상 광고에 알맞은 세련된 글꼴이 필요한 프로젝트였습니다. 감정이나 사람이 글씨에 드러난다는 '서여기인(書如其人)'처럼 애정을 갖고 캘리그라피를 영화 타이틀처럼 표현했습니다.

📖 광고 / 사랑을 보다 / 삼성 카메라 미러팝

NG

사랑을 보다

짜리몽땅한 느낌
짤막한 중성, 종성으로 인해 세련된 느낌이 덜하고 곧은 직선에서 살짝 차가운 느낌이 난다.

사랑을 보다

한정된 공감대
곡선과 필압이 도드라지면서 특정 분위기가 생기고 공감대가 한정된다.

사랑을 보다

글자의 표정
'ㅏ'의 마무리가 모두 아래로 향하고 '보'의 'ㅂ' 안쪽 획의 표정도 살짝 찌푸리는 듯해서 설렘이나 긴장, 긍정적인 느낌이 나지 않는다.

GOOD👍

- 젊은 느낌
- 세련된 스타일
- 중성적인 서체

웃지마요, 정들어

0도와 180도 사이에서

사랑을 보다 2

삼성카메라 MIRROR POP

삼성카메라 미러팝 그 두번째 이야기 1월 20일 대개봉

'사랑을 보다2' 영상 보러가기

SAMSUNG

CAST 한효주, 이제훈 특별출연 고영욱 OST 씨스타 효린 감독 김종윤

삼성전자

⊙ Client's Choice

매끄럽고 적당한 속도감의 획과 '랑', '보'처럼 유려하게 이어지는 글자가 세련됩니다. 직선과 곡선, 초성, 중성, 종성의 관계 등에서 어느 한 쪽으로 치우치지 않고 균형을 맞춰 공감 가는 글꼴이 완성되었습니다.

소박하고 아기자기한 TV 광고 디자인

배우가 경쾌하고 기분 좋은 목소리로 노래하고, 귀여운 강아지의 모습이 인상적인 영상 광고입니다. TV 광고의 경우 전체 길이 15~30초 중에서 대개 1~2초 정도 캘리그라피가 등장하므로 가독성이 중요합니다. 이때 획의 과장이나 과도한 필압 표현, 연결선 등을 자제하고 일정한 굵기로 진행하는 것이 좋습니다.

📖 TV 광고 / 행복을 크게 넓게 길게 / 농협생명

NG

화려한 글씨
곡선의 정도가 강하고 'ㄹ'처럼 멋이 많이
들어가 소박한 콘셉트와는 거리가 멀다.

영상 광고에서의 가독성 문제
일반 작업에서는 별 문제가 안 될 '크'의 'ㅡ',
'길'의 'ㄹ'도 TV 광고에서는 가독성이 문제될
수 있으므로 유의한다.

GOOD👍

행복을
크게 넓게 길게

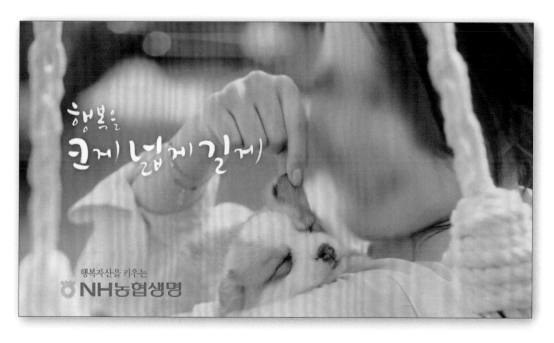

💠 Client's Choice
꾸밈없는 획과 크고 통통한 초성을 사용해서 귀엽고 아기자기한 느낌이 납니다.
'크', '넓', '길'을 조금 더 크게 써서 전달력을 높였습니다.

광고 편
03

정감 있는 **영상 타이틀 디자인**

단순히 식사 약속을 잡는 말이 아닌 서로의 안부를 묻고 관심과 애정을 주고받는 말, '밥 한번 먹자'.
투박하지만 정감 있는 글꼴을 찾는 작업이었습니다.

📖 영상 타이틀 / 밥 한번 먹자 / EBS 다큐프라임 ✏

NG 👎

다양한 구성원의 모습
글자가 규칙적으로 진행되어 통일성이 좋아지면
다양성을 나타내기 힘들다.

밥한번 먹자

제각각인 글자
글자의 모습 중 같은 게 없다. 굵기도 제각각이라
다소 산만해 보인다.

밥한번먹자

투박한 이미지
각지고 뾰족한 획들로 인해 투박하면서도 다정한
느낌보다는 강한 느낌이 더 많이 든다.

밥한번 먹자

· 따뜻한 감정
· 다양한 구성원 간의 소통

GOOD👍

밥한번먹자

이웃 소통 프로젝트
밥한번먹자
1부 식사, 가족을 바꾸다 2부 식사, 공동체를 바꾸다
11월 16일 (월) 밤 9시 50분 11월 17일 (화) 밤 9시 50분

⬆ Client's Choice

초성, 중성, 종성 비율이 글자마다 조금씩 다르고 기울기도 살짝 다르게 진행되어 시각적으로 재미있습니다.
조금 붙거나 떨어지는 글자 간격에서 다양한 사람이 모여 있는 느낌으로 표현했습니다.

개성만점 광고 디자인

영상 속 캘리그라피 작업으로, 본편 문장은 동양적인 붓 느낌이 최대한 감춰졌으면 한다는 의견으로 특별하고 개성 있게 작업했습니다. 독특한 콘셉트를 소화할 때 효과적인 방법 중 하나는 클라이언트가 신선하게 느낄 수 있는 질감을 제공하는 것입니다. 이때 연필류는 필압 조절이 크게 표현되지 않고, 실물이 아닌 데이터화되어 영상에 삽입할 때 미세한 차이가 잘 드러나지 않아 변화의 재미가 덜할 수 있습니다.

📖 광고 / 썸 Day / 롯데시네마 ✏️

NG

밋밋한 이미지
글자 크기가 계속 비슷하게 진행되고, 어디 하나 특징이 없어 말뜻과도 대치되며 개성이 없다.

익숙한 질감
정갈한 곡선으로 고상해 보이지만 어딘가 익숙한 스타일이다.

굵기 조절 실패
글자 폭과 연결선을 활용해서 '썸'과 '특별한'을 표현했지만 굵기가 너무 얇아 영상에서 잘 보이지 않는다.

- 개성
- 썸
- 굵지 않게

GOOD👍

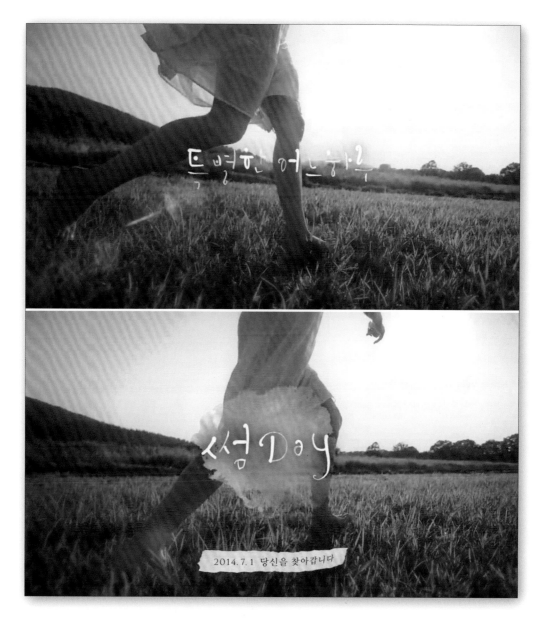

🔵 Client's Choice

글씨가 굵지 않게 붓펜, 마카, 색연필 등 작은 도구로 시안 작업을 했고, 채택안은 먹물에 목탄을 찍어가며 썼습니다. 먹물을 묻혀가며 불규칙한 굵기 변화를 만들었고, 자음·모음의 간격을 조금씩 밀고 당겨 당시 유행이던 '썸'을 표현했습니다. 전반적으로는 글자 윗부분에 크고 둥근 획이 많아 아기자기하고 귀여운 느낌이 납니다.

새해 다짐을 전하는 광고 디자인

새해 신제품 광고에 쓰였던 캘리그라피입니다. 뉴스 시작 전 시간을 알리는 광고에 맞게 문장이 정해졌고, 다짐하는 억양으로 방향이 잡혀 힘 있게 표현했습니다.

📖 광고 / 올해는 뉴스 좀 보고 살자 / 삼성 갤럭시 노트 ✏

NG

늘어진 글자
글자가 세로로 길게 늘어져서 밝고 힘찬 느낌이 거의 없다.
마지막 '살자'는 아래로 배열되어 힘이 더 빠진다.

올 해는
뉴스 좀 보고 살자

광고에 어울리지 않는 글자
귀여워 보이지만 초성이 작아 많이 어려 보이
진 않는다. 광고 속 모델과도 어울리지 않는다.

올해는
뉴스 좀 보고살자

GOOD👍

올해는 뉴스좀보고살자

🔄 Client's Choice
곧은 직선을 사용해서 시원한 에너지가 느껴집니다.
'올해', '뉴', '보', '살'처럼 마디 시작 부분을 크기나 굵기로 강조해서 전달력을 높였습니다.

06

낙서 같은 그래피티 광고 디자인

영상에 들어가는 캘리그라피 작업으로, 본편 문장은 잘 쓴 글씨가 아닌 아이들이 장난치며 끄적인듯하면서도 그래피티처럼 재미있는 스타일을 연출했습니다. 개성 있고 다양한 표현을 추구하는 캘리그라피에서는 글씨의 의식적인 부분도 때때로 뒤집을 필요가 있습니다.

📖 광고 / 썸 Day / 롯데시네마

NG

쓰기와 그리기
글씨는 쓰는 것이 일반적이지만, 습관이나 규칙으로 작용하여 글자 변화나 새로운 시도에 방해가 될 수 있다. 평소대로 쓰고 주변을 꾸미니 개성이 없다.

GOOD👍

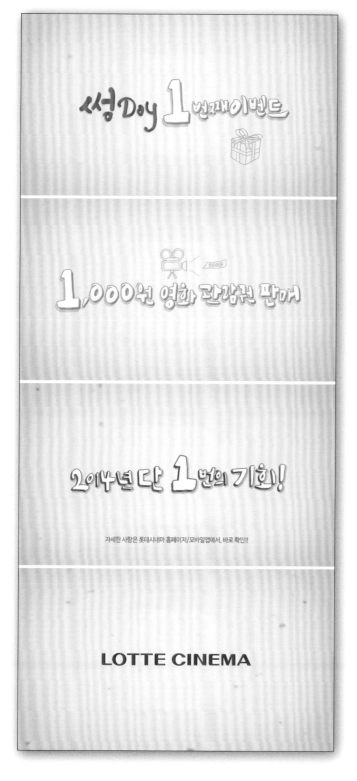

- 개성
- 그래피티
- 아이들 낙서

○ Client's Choice

기본으로 쓰지 않는 것부터 시작했습니다. 어렸을 때처럼 글자를 그려나갔고 시각적인 재미를 위해 볼펜, 색연필, 연필, 붓펜을 불규칙하게 번갈아 사용했습니다. 기계적이고 완성도가 높아 보이지 않도록 같은 자음, 모음이 반복되더라도 모양을 모두 다르게 써서 아이들의 서툴고 어리숙한 모습이 떠오르게 연출했습니다.

열정이 넘치는 광고 디자인

영상물 작업 시 비중이 높은 상품, 인물 등을 캘리그라피가 돕는 경우가 많습니다. 이 광고 프로젝트에서는 캘리그라피가 메인 요소로 쓰여 도구나 표현을 조금 더 과감하게 시도했습니다.

📖 광고 / 으라차차 / 롯데카드

으라차차!

곡선과 대비되는 속도감
속도감이 느껴지는 획이지만 굵기와 형태가 평범하고 'ㄹ'의 곡선에서 힘이 빠진다.

으라차차!

불안정한 형태
곡선은 부드러운데, '차'는 세로 축이 왼쪽으로 기울어 불안해 보인다.

으라차차!

아쉬운 굵기
획이 날쌔 보이지만 굵기가 아쉽다.

- 으라차차! 화이팅! 아자!
- 힘차게

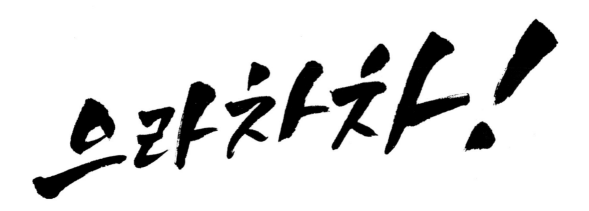

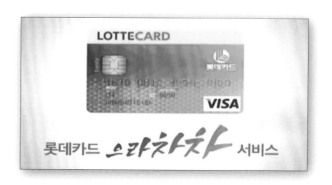

◯ Client's Choice
소리 크기대로 글자 크기를 점차 크게 표현하고
획의 시작을 강조해서 강한 힘과 열정이 느껴지게 했습니다.

명료하고 뚜렷한 광고 디자인

광고 문구는 메시지가 분명합니다. 이 프로젝트에서는 명료하면서 뚜렷하고 자신감 있게 문장을 표현하기 위해 깔끔하고 단정한 모양새의 캘리그라피를 작업했습니다.

📖 광고 / 평범한 하루도 특별해진다면 그 곳은 롯데캐슬입니다. / 롯데캐슬 ✏️

NG 👎

부담스러운 이미지
글자가 너무 각지고 획이 강해서 부담스럽다. 필압 사용이 그대로 드러나 깔끔하지 않다.

평범한 하루도 특별해진다면
그 곳은 롯데캐슬 입니다

불분명한 글씨
매끈한 선이 돋보이지만, 부드러운 연결선이 많아 글자 구성 요소 간 경계가 모호해지면서 명료한 느낌과 멀어진다. '롯'은 그 정도가 심해 가독성도 해친다.

평범한 하루도 특별해진다면
그 곳이 롯데캐슬 입니다

콘셉트와 동떨어진 느낌
너무 정적이다. 글자의 세로 폭을 반으로 나누면 윗부분이 많이 커서 귀여울 수 있지만, 콘셉트와 맞지 않는다.

평범한 하루도 특별해진다면
그 곳이 롯데캐슬 입니다

- 깔끔한 서체
- 단정한 모양새
- 자신감

GOOD👍

평범한 하루도 특별해진다면
그 곳이 롯데캐슬 입니다

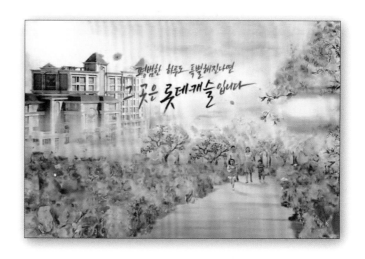

◆ Client's Choice

곧은 직선으로 명료한 느낌이고, 기교와 꾸밈없이 매끈한 획으로 깔끔해 보입니다.
글자에 기울기를 주고 글줄도 상향으로 배열해서 속도감과 경쾌한 힘이 느껴집니다.
위, 아래 줄의 크기 차이를 둬서 전달력을 높였습니다.

멋스럽게 날아오르는 듯한 광고 디자인

전라북도 방문의 해에 전라북도를 소개하는 문구입니다. 긴 세월의 기품이 느껴지고 멋스러움을 강조하는 작업이었습니다.

📖 광고 / 천년의 비상 / 전라북도

NG

약한 이미지
채택안과 같은 글꼴이지만 주요 획의 표현이 짧고 약하다.

콘셉트와 다른 분위기
올곧은 획을 사용하니 우아한 분위기가 잘 표현되지 않는다.

- 멋스러움
- 우아함
- 비상

GOOD👍

천년의 비상

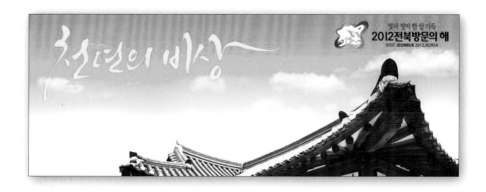

🔵 Client's Choice
우아한 곡선과 물 흐르는 듯한 획의 연결이 멋스럽습니다.
유려한 흐름 그대로 '상'의 'ㅏ'를 길게 뻗어 날아오르는 느낌을 표현하고,
'천'의 'ㅊ'를 활용해서 앞뒤 균형을 맞춰 조화롭게 연출했습니다.

시원하고 자신감 있는 **광고 디자인**

광고 문구 디자인에서는 짧은 문장이라도 다양하게 초안을 만들어야 담당자와 구체적으로 방향을 잡아나
가기 좋습니다. 선밀크 광고 디자인에서는 당당하고 자신감 있게 말하는 모델을 생각하며 작업했습니다.

📖 광고 / I'm OK / 선밀크 / 미샤

NG

묵직한 자신감
획이 굵고 특히 시작이 두꺼워 콘셉트와 어울리지
않는다.

나무젓가락 질감
나무젓가락 질감은 나쁘지 않지만, 글자 시작 부
분에만 먹이 굵게 나오고 긴 획이 없어 약간 귀여
워 보이기도 한다.

GOOD👍

선밀크만 있다면

I'm OK

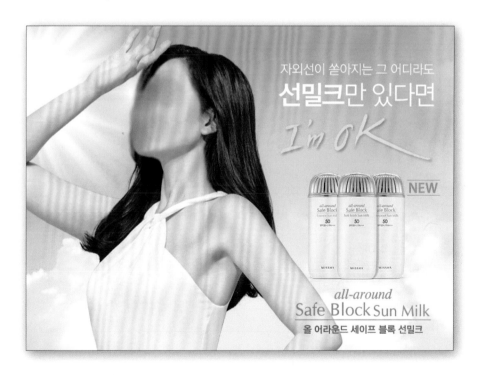

○ Client's Choice
'I'm OK' 영문 캘리그라피를 직선으로 속도감 있고 시원하게 쓰고
'K'의 마무리를 쭉 뻗어 자신감 있게 !(느낌표)가 붙는 느낌으로 작업했습니다.

고군분투를 그린 영상 타이틀 디자인

달리기는 북한에 살던 엄마와 아들의 목숨 건 남한행 과정을 보여주는 영화입니다. 어린 소년의 관점에서 이야기를 풀어나가고 배경으로 들리는 장구 소리가 긴장감을 더해 영화 타이틀에 그들의 고군분투를 그렸습니다.

📖 영상 타이틀 / 달리기 / 서울독립영화제 출품작 ✏️

NG

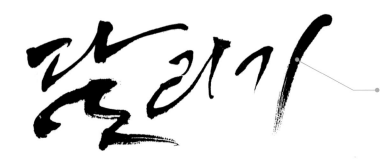

불안하고 혼란스러움
'달', '기'에서 격렬한 속도감이 느껴지지만 전체 획의 기울기가 제각각이라 산만하고 불안정하다. 남한행을 이룬 소년의 강인함은 없고 혼란스러움만 느껴진다.

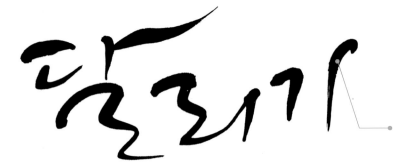

스토리와 다른 분위기
긴박하고 처절한 분위기에 어울리지 않는 매끄러운 선이다.

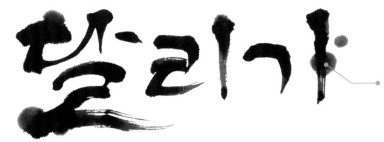

긴장감의 부재
농담 표현과 번짐을 사용하니 애잔하고 처연해 보인다. 반듯한 글자의 기울기에서 긴박감이나 분투가 잘 느껴지지 않는다.

- 긴장감
- 처절함
- 분투하는 모습
- 굳은 의지

GOOD 👍

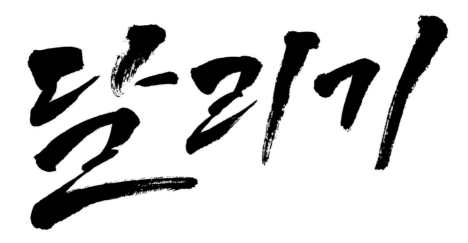

중국 윈난성
Yunnan, China

○ Client's Choice

날렵한 획의 마무리, 사선 기울기와 배열에서 속도감이 생기고, 거친 획에서 긴장감이 느껴집니다.
강한 획의 시작과 단단한 글자 구조가 무거운 상황 속 굳은 의지로 잘 표현되었습니다.

재치 있는 광고 디자인

껌마다 다르게 적혀있는 문구로 소소한 재미와 감동을 주는 영상에 들어가는 글씨입니다. SNS 등 온라인에서 활발하게 활동하는 젊은 층을 타깃으로 한 광고인 점을 고려해서 글자를 디자인했습니다.

📖 광고 / 스피아민트 자일리톨 쥬시후레쉬 / 롯데껌

NG

낮은 가독성
글자에 꾸밈이 많으면 영상에 짧게 노출될 때 한눈에 읽기 불편하다. 또한 'ㅕ'의 첫 획이 너무 짧다.

어린 이미지
직선 위주로 필압을 미세하게 조절하고 돌기를 활용해서 귀엽고 재미있는데 글자가 어려보이고 덜 감각적이다.

사나운 이미지
너무 사나워 직선이라도 기울기와 속도를 조절하면 밝아 보일 수 있다.

올드한 이미지
썸의 산뜻함을 표현하기에는 묵직하고 올드하다.

일정한 구조와 배열
통통한 글자가 귀엽고 힘도 적당해 보이지만, 글자의 구조와 배열이 일정해서 생기발랄한 느낌이 적다.

산만한 배열
길게 뻗는 획이 곳곳에 있어 힘찬 분위기지만, 무분별한 연결선과 강조가 산만하다.

- 젊음
- 생기 있는

GOOD👍

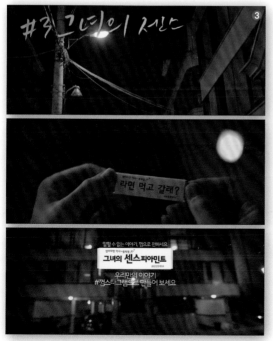

◆ Client's Choice

❶ 속도감 있는 곡선을 활용해서 기분 좋게 설레는 분위기를 살렸습니다.

❷ 기울기와 크기, 굵기가 조금씩 다른 글자가 가까운 모습이 생기 있고, 오손도손 모여 있는 가족과도 같습니다.

❸ 곡선이 과하면 귀엽거나 화려해 보일 수 있는데, 정도가 완만해서 보기 편하고 영상에도 잘 어울립니다. 마무리가 위로 올라가는 가로획들이 경쾌하고 발랄합니다.

유쾌한 분위기의 광고 디자인

이 광고는 형사 편과 여학생 편 두 가지로 제작되었는데, 글씨는 하나의 시안이 공통으로 사용되었습니다. 무서운 형사와 명랑한 여학생의 느낌은 상대적이지만 내용은 둘 다 밝고 유쾌했습니다. 광고 속 제품이 교육용 기기라는 점과 무언가 새롭게 배워나가는 사용자 모습을 생각하며 글씨를 디자인했습니다.

📖 광고 / 살며 사랑하며 배우며 / 삼성 갤럭시 탭 러닝허브 ✏

NG 👎

일반 디자인
글자 진행이 일정해서 재미가 덜 하고, 직선 위주 선을 사용해서 밝고 유쾌한 느낌을 내기 힘들다.

투박한 글씨
획이 굵고 투박해서 까르르 웃는 두 여학생의 모습이 쉽게 그려지지 않는다.

- 발랄한 두 여학생
- 순수한 느낌

GOOD

살며,
사랑하며,
배우며,

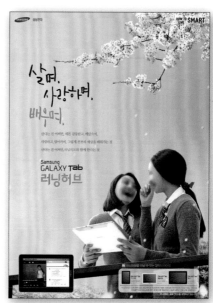

◎ Client's Choice

광고 속 인물의 나이와 분위기에 맞게 가벼운 선을 사용하고, 기울기를 삐뚤빼뚤 써서 어리숙하면서 발랄한
스타일을 만들었습니다. 모음 길이를 다채롭게 하고 글자 배열도 자연스럽게 하여 개성있게 표현했습니다.

14

예시가 분명한 광고 디자인

기존 '양반김'의 글씨 스타일로 문장을 작업하는 광고 프로젝트였는데, 이 경우 '양반김'의 스타일이 이미 만들어진 글자 조합이라서 어려웠습니다. 기존 글자의 큰 규칙과 특징을 지키더라도, 특정 글자에서만 느낌이 사는 경우가 있어 글자가 달라지면 스타일이 달라지기도 하므로 유의합니다.

📖 광고 / 원초가 좋아 더 맛있게 / 동원 양반김

NG

콘셉트와 거리가 먼 글씨
프로젝트 작업 시 콘셉트와 대치되는 시안을 함께 넣어 콘셉트에 맞는 시안이 더 분명히 보이도록 한다. 그 용도에 맞게 '양반김'과는 거리가 멀다.

각각 다른 멋과 곡선
얼핏 비슷하지만 획의 시작과 마무리에 멋을 부리거나 곡선이 가미되어 차이가 난다.

각각 다른 획 머리와 돌기
무게감 있는 직선을 빼고는 기울기와 획 머리 돌기가 크게 다르다.

GOOD👍

원초가 좋아 더 맛있게

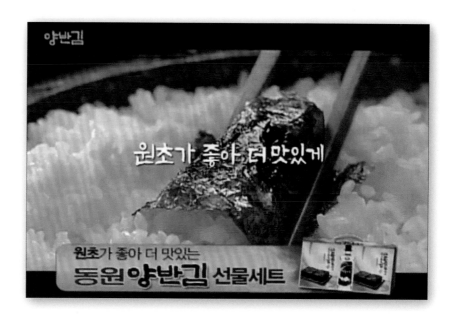

○ Client's Choice

정사각형 틀에 꼭 맞는 글꼴인 '양반김'에 맞게 광고 문구를 썼습니다.
받침 너비가 글자 너비와 같고 획은 모두 바른 직선으로 써서 안정적이고 진중한 느낌이 들게 표현했습니다.

계절감이 느껴지는 광고 디자인

계절에 맞게 문장과 콘셉트를 다르게 해서 글씨에서도 온도 차가 느껴지도록 연출할 수 있습니다. 이 광고 프로젝트는 봄과 여름 편을 진행했던 속옷 광고로, 계절감이 물씬 느껴지게 썼습니다.

📖 광고 / 허니핏, 허니쿨 / 비너스

NG 👎

제품과 다른 분위기
부드럽고 밝은 느낌이지만, 글자가 귀엽고 어려서 광고 모델, 제품의 분위기와 어긋난다.

봄, 완벽한 핏을 만나다

자신감 없는 이미지
글자의 굵기가 얇고 곡선을 사용하여 자신감과 시원한 맛이 없다.

달다고 안할순 없잖아~?

- 봄 편 : 부드러우면서 늘씬한 스타일
- 여름 편 : 시원하고 시크한 스타일

GOOD

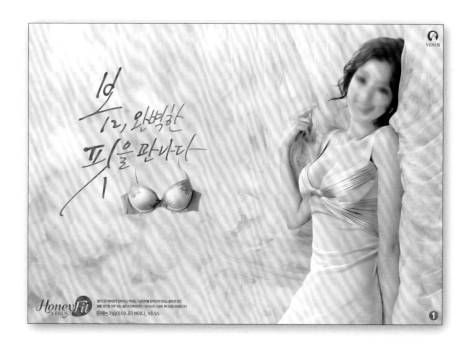

○ Client's Choice

❶ 중요한 키워드인 '봄'과 '핏'을 크게 강조하고, '봄'의 'ㄴ'와 '핏'의 'ㅅ'에서 늘씬한 비율을 만들었습니다. 나무젓가락 끝을 뾰족하게 다듬어 쓴 느낌이 모던하고 세련됩니다.

❷ 당당한 문장과 어울리도록 시원한 직선을 활용했습니다. 초성, 중성, 종성의 비율도 광고 모델과 어울리도록 하였습니다.

각인 서비스를 이용한 광고 디자인

스마트폰 신제품을 출시하면서 오프라인 매장에서 각인 서비스에 사용하는 캘리그라피를 의뢰했습니다. 기본 글꼴 방향은 시크함이었지만, 다양한 문장 뜻에 따라 작업했습니다. 얇은 연결선은 각인에 이용할 일러스트레이터(AI) 파일 변환 시 누락될 확률이 높고, 각인에도 부적합하므로 유의해야 합니다.

📖 광고 / 시그니처 스튜디오 / 베가 아이언 2 ✎

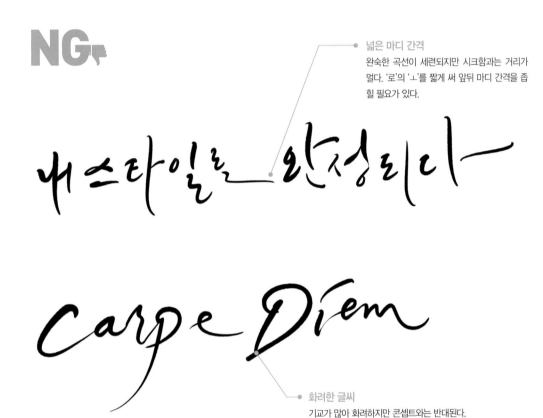

넓은 마디 간격
완숙한 곡선이 세련되지만 시크함과는 거리가 멀다. '로'의 'ㄴ'를 짧게 써 앞뒤 마디 간격을 좁힐 필요가 있다.

화려한 글씨
기교가 많아 화려하지만 콘셉트와는 반대된다.

납작한 글씨
글자가 납작하고 늘씬한 획이 없어서 세련된 느낌이 없다.

GOOD

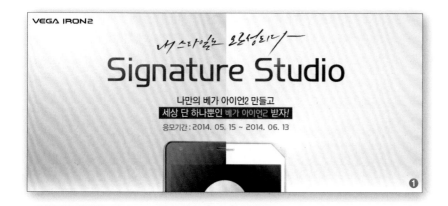

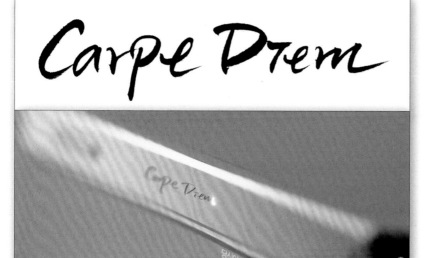

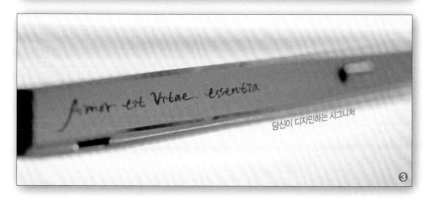

◆ Client's Choice

❶ 직선이 돋보이고 끝처리가 날렵해서 콘셉트에 부합됩니다. 여기서는 초성을 작게 하고 중성, 종성을 활용하는 게 중요했습니다.

❷ 획 처리가 군더더기 없이 명료합니다. 굵기가 일정하고 쓰는 방식도 간결합니다.

❸ 단아한 곡선과 획의 시작, 마무리의 섬세한 처리가 우아합니다.

커뮤니티
디자인

PART 4 **게임**

통과되는

직관적으로
이미지를 드러내라

게임은 대부분 시각적, 내용적으로 콘셉트가 분명해서 클라이언트와 캘리그라피 작가가 각각 그리는 청사진 차이가 크지 않고, 표현도 은유적인 형태보다 직관적인 형태로 작업이 이뤄집니다.

제목 글자 수는 단어 한 마디로 정해지는 게 일반적입니다. 가독성을 기본으로 주목성이 높아야 하고 게임 분위기나 이미지를 드러낼 수 있는 획, 글자 표현이 중요합니다.

콘셉트의 이해와 표현

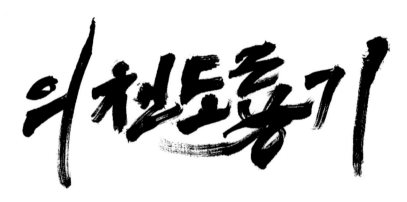

'의천도룡기'는 검을 테마로 한 개인 또는 단체 전투 게임입니다. 획에서 검의 느낌이 나도록 요청받았고, 격렬한 전투 분위기를 담는 것이 콘셉트였습니다. 얇은 획보다 굵고 힘찬 획을 사용했고, 글자 간격을 좁혀 무게감과 주목성을 높이는 게 콘셉트에 더욱 잘 맞았습니다. 모음 'ㅣ'를 이용해 검의 형상을, 받침 'ㅇ'에서 검을 휘두르는 듯한 모습을 표현하여 강한 에너지가 느껴집니다.

간결한 글자로 메시지 전달에 충실했던 영상 광고 작업보다 게임 타이틀은 분위기와 이미지 표현에 관한 고민이 필요합니다. 단, 획을 직접적으로 검으로 그리면 자칫 너무 튀거나 유치해 보일 수 있으므로 게임 콘셉트와 타깃층을 고려한 상황에 맞게 표현하는 것이 좋습니다.

질감

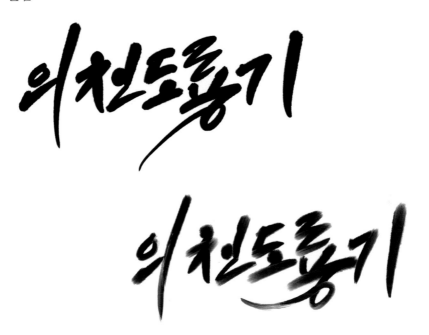

게임 속 주된 요소와 장면 등을 획, 글자 형태로 표현한다고 하지만 그 범위는 문자로 인식할 수 있는 선 안에서 허용됩니다. 캘리그라피는 그림이 아니기 때문에 읽을 수 있는 글자로 전달해야 하므로 게임 타이틀에서는 질감을 활용하는 게 효과적입니다.

같은 글꼴에서도 잉크나 먹 농도를 다르게 하거나 도구를 바꾸면 단어의 이미지가 상당 부분 달라질 수 있습니다.

상징적인 존재를 표현하라

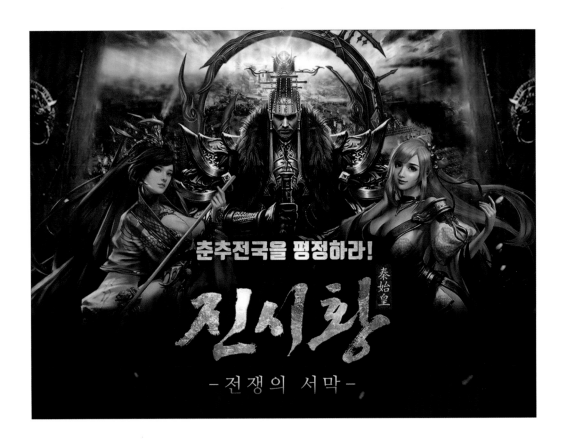

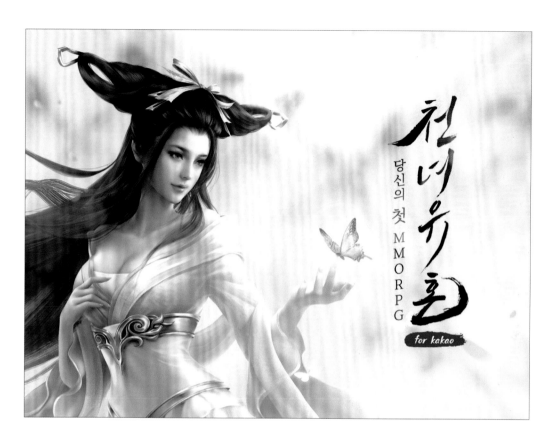

당신의 첫 MMORPG

for kakao

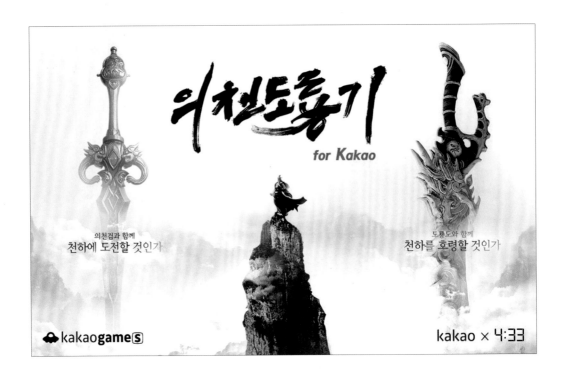

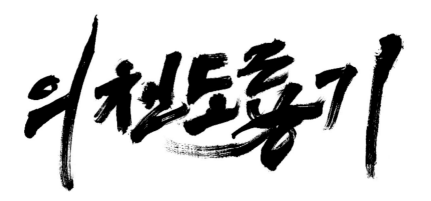

캐릭터

게임에서 캐릭터는 가장 중요하게 여겨집니다. 캐릭터에 따라 다른 배경과 세계를 가질 수 있고, 직업과 기술, 능력치가 각각 다르게 성장합니다. 게임의 처음과 중간, 마무리 모두 캐릭터에 따라 결정된다고 해도 틀린 말이 아니므로 게임의 전체 분위기와 이미지만큼 주요 캐릭터에 대한 분석도 필요합니다.

진시황은 진나라 황제 영정, 항우와 유방, 손자병법의 손무 등 춘추전국시대의 다양한 영웅이 황제 자리를 놓고 다투는 게임입니다. 황제라는 최고 권력자의 무게와 힘을 드러내는 글씨를 만들기 위해 전체적으로 굵고 곧은 선을 쓰고, 특히 획의 시작을 각지게 썼습니다. 글자 아랫부분을 윗부분보다 넓게 써서 안정적이고 묵직한 느낌을 더했습니다.

천녀유혼은 미모의 귀신과 순박한 사내의 아름다운 사랑 이야기, 요괴와의 전투 등이 펼쳐지는 동명 영화를 기반으로 만든 게임입니다. 무협 전투 게임이지만 캐릭터와 배경 그래픽이 예쁘고, 남녀 캐릭터 간 인연 임무와 결혼 시스템처럼 영화 내용을 살린 색다른 콘텐츠가 있습니다. 광고도 미모의 여성 캐릭터를 보여주고 있어 진시황 글씨와 비교해 보면 획이 얇아지고 여리게 흐르는 곡선이 많이 사용되었습니다.

아이템

의천도룡기는 왼쪽 이미지에서 볼 수 있듯이 의천검과 도룡도라는 칼이 중요한 아이템으로 등장하는 게임입니다. 요청받은 콘셉트 또한 검과 칼의 느낌이 글자에 표현되는 것이었습니다. 글자 외에 그림을 추가하면 칼 형태를 더욱 자세히 그릴 수 있지만, 글자 안에서 표현할 때는 획의 질감, 속도감, 시작과 마무리 형태, 확장 등을 활용해서 간접적으로 나타내는 게 좋습니다. 이때 표현이 과장되어 가독성을 해치지 않도록 주의해야 합니다. '룡'의 'ㅇ'은 획을 과장해서 칼을 휘두르는 듯한 느낌을 표현했는데 자칫 가독성이 떨어질 수 있습니다. '룡'으로 읽히기 위해 반드시 필요한 'ㅇ'을 진하고 단단하게 하고, 없어도 되는 추가 획을 옅고 갈라지게 써서 구분했습니다.

또한 다른 글자보다 크게 강조하는 것도 보는 사람이 특징적인 표현으로 인식하게끔 하는 간편한 방법입니다.

강한 기운이 느껴지는 게임 디자인

의천도룡기는 '의천검과 도룡도를 가진 자 무림을 평정하리라'라는 문장에서 비롯된 게임입니다. 게임의 시작은 의천검과 도룡도의 등장으로 진행되고 두 검의 비밀을 둘러싸고 벌어지는 이야기를 담았습니다. MMORPG 특징대로 문파별로 나뉘어 전투를 통해 성장하는 게임 타이틀을 표현했습니다.

📖 게임 / 의천도룡기 / 카카오게임

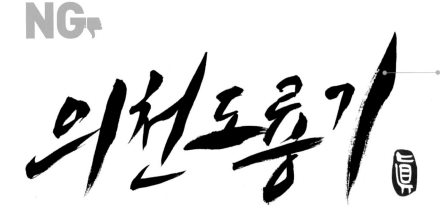

칼의 형상화
뾰족한 획을 사용해서 칼을 표현하려고 한 것이 오히려 글자의 무게감을 빼고 약하게 보인다.

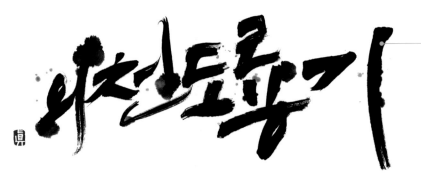

먹 번짐
전투 장면을 표현하고 싶어서 글자 간격을 좁혀 부딪치는 모습을 만들고, 사이에 먹 번짐으로 피와 흙이 튀는 형태를 나타냈지만 읽기 불편하며 글자 후보정 작업이나 배경 이미지로 적용하기에 적합하지 않다.

전투적인 느낌 부족
채택안과 스타일이 비슷하지만 '천'의 'ㄴ', '룡'의 'ㅛ'가 너무 얇고 '기'의 'ㅣ'도 획이 가벼워 상대적으로 전투적인 느낌이 덜하다.

- 칼
- 거칠고 강한

GOOD 👍

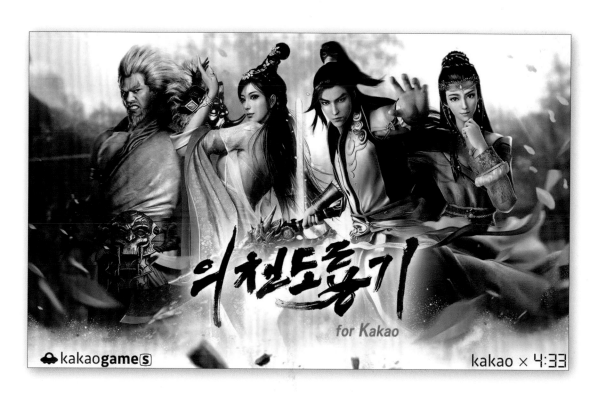

⚙ Client's Choice

주로 굵고 곧은 직선을 사용하며 붓이 갈라지는 거친 질감을 살려 강한 분위기를 만들었습니다.
'의'의 'ㅣ', '기'의 'ㅣ'를 칼 형태로 표현했고, '룡'의 'ㅇ'에서는 휘감아 나가는 획을 추가해 검을 휘두르는 듯한 모습을 연출했습니다.

매혹적인 귀신을 표현한 게임 디자인

한 남자와 매력적인 미모의 처녀 귀신이 사랑에 빠지는 영화 '천녀유혼'을 모티브로 한 무협 게임입니다.
전투와 퀘스트를 기반으로 성장해나가는 게임이지만, 영화 스토리가 곳곳에 녹아 있어 결혼식 콘텐츠나
예쁘게 꾸며진 배경과 캐릭터가 눈에 띕니다.

📖 게임 / 천녀유혼 / 카카오게임 ✏️

NG👎

각진 이미지
획이 전체적으로 굵고, 획의 시작이 대체로 각져서 천녀유혼
의 처녀 귀신 이미지와 거리가 있다.

네모반듯한 이미지
획의 마무리가 날렵하고 살짝 거친 질감이 채택안의 특징과
비슷하지만 'ㄴ' 형태와 글자의 조형이 네모반듯하고 직선이
많이 사용되었다.

짧은 획
중성, 종성이 짧아 늘씬하
거나 수려한 느낌이 없다.

• 영화 '천녀유혼' 모티브

GOOD👍

천녀유혼

⚪ Client's Choice

뛰어난 미모로 남자를 유혹해서 해치는 처녀 귀신의 느낌을 살리는 데 중점을 두었습니다.
곡선을 살려 작업하고 '천'의 'ㅊ', '유'의 'ㅠ', '혼'의 'ㄴ'처럼 우아하고 미묘한 긴장감이 느껴지는 획을 사용했습니다.
획의 굵기는 가녀린 이미지를 표현하기 위해 너무 굵지 않게 했습니다.

근엄하고 진지한 느낌의 게임 디자인

중국 초한지, 춘추전국시대 영웅을 영입하여 부대를 육성하고 자신만의 국가를 건설해나가는 게임입니다.
진시황의 '영정', 초한지의 '항우', 손자병법의 '손무' 등 역사 속 인물이 등장하여 재미에 무게를 더합니다.
다양한 영웅을 직접 등용하며 군주로 시작해서 왕좌 쟁탈전을 통해 국왕 자리까지 올라가 다른 군주에게
관직을 하사하고 녹봉을 주는 등 여러 콘텐츠를 입축하여 표현했습니다.

게임 / 진시황 : THE KINGDOM / 유엘유게임즈

NG

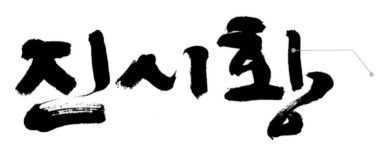

불안정한 조형감
글자 획을 굵고 너비를 넓게 써서 안정감을 주려
했지만, 양 옆 글자보다 '시'가 더 작으며 '황'의 아
랫부분이 작고 오른쪽으로 치우쳐 조형적인 안정
감을 해친다. 또 짧은 초성, 중성이 어눌해 보인다.

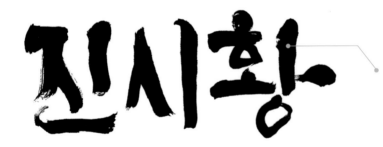

정적인 이미지
채택안보다 글자의 가로/세로 기울기가 바르기
때문에 게임의 전투 느낌, 긴장감이 잘 느껴지지
않는다.

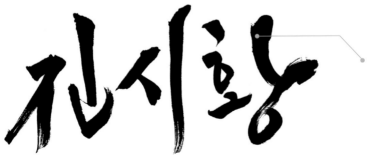

안정감과 무게감의 부족
획의 진행 방향과 모양을 제각각으로 하여 역동적
인 모습을 연출했지만 그러다보니 안정감과 무게
감이 부족하다.

GOOD 👍

진시황

🔵 Client's Choice

획의 시작이 각지고 올곧은 직선으로 강인한 느낌을 내고, 획의 굵기는 굵으며 글자 중심을 낮춰 묵직해 보입니다.
획 사이 연결선과 붓이 갈라지는 거친 질감을 활용해서 약간의 속도감과 긴장감을 표현했습니다.

화려한 무협 게임 디자인

'찬란한 무협의 시작'이라는 게임의 부제답게 대부분 이미지가 아름답고 감성적입니다. 또한 제목에 맞게 게임 속 인연을 맺을 수 있습니다.

게임 / 천년지애M / 9splay

포인트는 적당히
작정하고 모든 획을 꾸며 혼란스럽다.

한 가지 콘셉트에만 최적화
강직한 획이 무협 느낌에 적당히 어울리고, 반복되는 세로형 모음에 변화를 준 점은 재미있지만 꽃잎이 날리는 감성적인 장면에는 어색하다.

전투적인 이미지
획이 굉장히 거칠고, 붓 사용도 호탕하여 찬란, 아름다움, 감성을 찾기 힘들다.

- 무협
- 찬란

GOOD 👍

천년지애써

⬆ Client's Choice

획의 시작이 각지고 올곧은 직선으로 강인한 느낌을 내고, 획의 굵기는 굵으며 글자 중심을 낮춰 묵직해 보입니다.
획 사이 연결선과 붓이 갈라지는 거친 질감을 활용해서 약간의 속도감과 긴장감을 표현했습니다.

부정형 디자인

PART 5 간판 / 상호

통과되는
디자인

아이덴티티를 디자인하라

정체성, 개성

간판은 상점의 첫인상이자 상징입니다. 또한 다른 상점, 경쟁 업체와 구분 짓는 정체성이기도 합니다. 그러므로 클라이언트 측의 업무 내용, 주메뉴, 마스코트, 주변 분위기, 고객층 등을 두루 살피고 고민한 후에 작업해야 합니다.

히바치야

히바치야

일반 폰트나 균일한 표현의 캘리그라피는 개성과 고유한 정체성을 표현하기 어렵습니다.

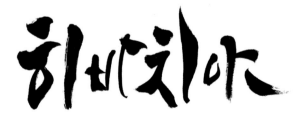

'화로(히바치)'를 상호로 쓸 만큼 불 요리가 많은 곳이라서 모음의 짧은 획 모양과 '치'의 'ㅣ'를 불처럼 표현했습니다. 강약이 있는 글자 흐름이 조화롭습니다.

간판의 형태

글씨를 쓰기 전, 간판 형태에 따른 글자 배열을 정하는 것이 좋습니다. 그렇지 않으면 기본 가로 배열의 글자를 사용자가 임의로 고쳐 쓸 수 있어 상당히 어색해지기 마련입니다.

가로 시안을 세로로 배열했습니다. 글자의 세로 길이가 제각각이라서 흐름이 부자연스럽고, '치'의 'ㅣ'는 위가 가로막혀 포인트로써 돋보이지 못합니다. 가로쓰기에서는 세로획을 많이 활용하고, 세로쓰기에서는 가로획을 옆으로 길게 활용하므로 배열이 바뀌면 글자도 다시 쓰는 게 맞습니다.

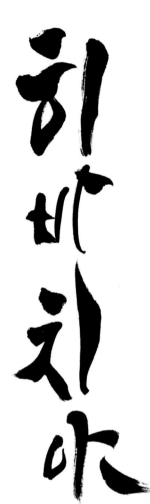

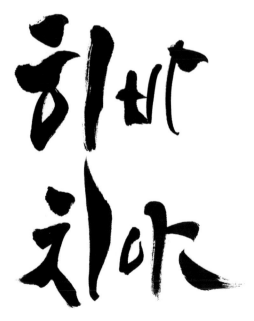

2줄 구성에서도 '히-치', '바-야' 간격이 엉성합니다. '치'의 'ㅣ'를 평범하게 쓰고 대신 '히'를 강조해 줄 간격을 좁히며 '바', '야'의 모음 점을 활용하면 오밀조밀하면서 군데군데 불의 느낌이 표현됩니다.

주변 요소와 조화를 이루어라

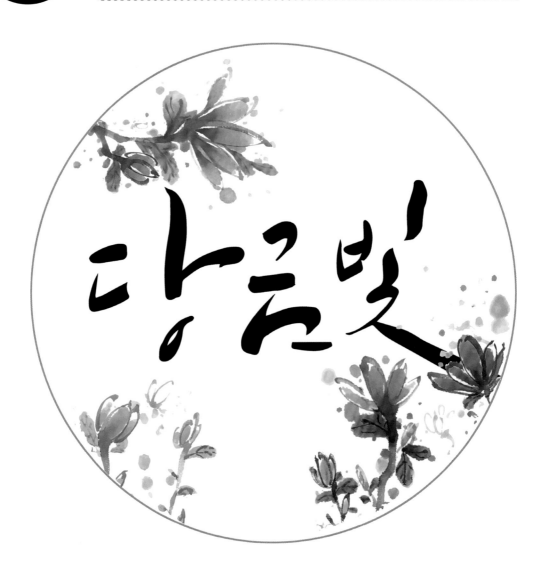

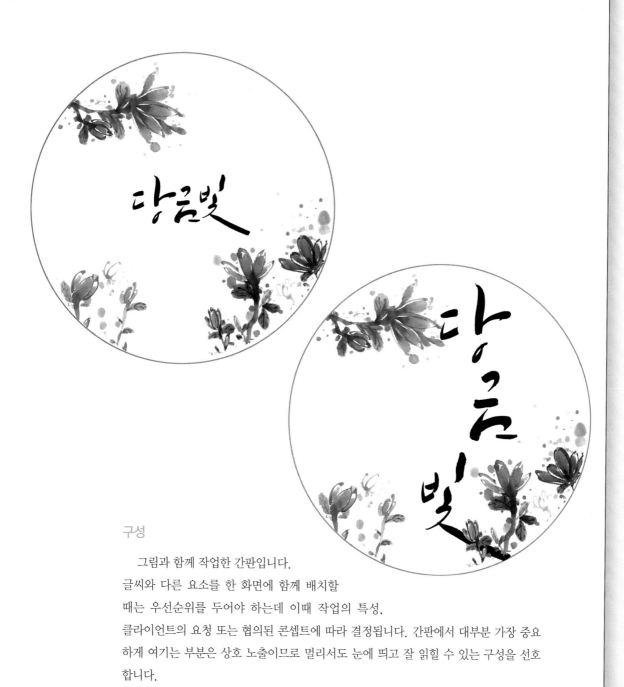

구성

 그림과 함께 작업한 간판입니다.

글씨와 다른 요소를 한 화면에 함께 배치할

때는 우선순위를 두어야 하는데 이때 작업의 특성,

클라이언트의 요청 또는 협의된 콘셉트에 따라 결정됩니다. 간판에서 대부분 가장 중요

하게 여기는 부분은 상호 노출이므로 멀리서도 눈에 띄고 잘 읽힐 수 있는 구성을 선호

합니다.

 그림보다 글씨가 작아지면 시선은 꽃을 먼저 보고 글자를 읽으므로 우선순위가 뒤바

뀐 격이 됩니다. 또한 글자를 세로 배열로 바꾸고 줄을 맞추지 않으니 글자가 한눈에 명

확하게 들어오지 않아 읽는 시간이 더딥니다.

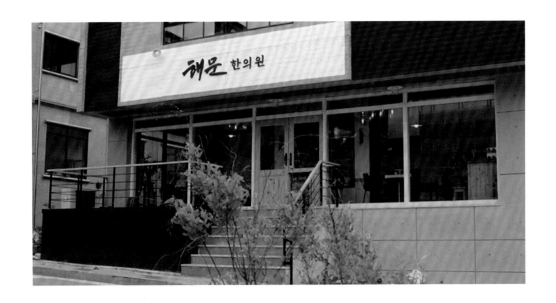

폰트와 캘리그라피

　다른 꾸밈없이 글자만으로 디자인된 간판입니다.

　클라이언트 측에서 한의원 세 글자는 폰트로 쓰고 한의원 이름만 캘리그라피로 작업을 요청했습니다. 폰트와 캘리그라피를 함께 배치하는 일은 생각보다 까다롭습니다. 일단 같은 스타일 글꼴이 아닌 이유가 크고, 정렬 형태가 다를 때가 많기 때문입니다.

해문 한의원

해문 한의원

물론 캘리그라피 외의 디자인 작업은 클라이언트 측에서 진행하는 경우가 많지만, 더 좋은 결과물을 위해 함께 소통하는 것이 좋습니다. 사용할 폰트가 정해져 있다면 이미지를 받아 캘리그라피와 함께 구성하여 시안을 보내는 것도 하나의 소통 방법입니다.

이 작업에 사용한 폰트는 획이 약간 굵은 편이고 시작 부분의 돌출 선이 무게감을 더합니다. 또한 굵기 변화가 적고 전체적으로 올곧아 진중한 느낌입니다. 따라서 주어진 콘셉트를 살리는 동시에 폰트의 분위기와 잘 어울리는 글씨를 고민해야 합니다. 이때 서체 간 이질감이 크거나 배열 방향이 어긋나는 것에 주의해야 합니다.

01 식당 느낌의 간판 디자인

일본식 덮밥집 간판으로, 폰트로 된 기존 상호 대신 캘리그라피를 활용해서 정체성을 확고히 하고자 진행했던 프로젝트였습니다. 상호, 특히 간판에서는 주목성과 가독성이 중요합니다. 점점 간판 없는 상점이 늘어나고 있지만, 여전히 대부분 눈에 잘 띄고, 잘 읽히길 원합니다.

📖 간판 / 홍대 돈부리 ✎

NG

부족한 강조와 주목성
유려하게 흐르는 글자의 배열과 섬세한 연결선이 우아하고 세련되지만, 강조의 세기가 부족해 주목성이 떨어지고 글자가 명확하게 보이지 않는다.

강한 필압
'홍'의 'ㅗ' 세로획에서 획으로 인식할 수 있는 굵은 부분이 짧아 '돈'의 'ㅗ'보다 가독성이 떨어진다. 또한 '대'의 'ㅐ'도 아쉽다.

밋밋한 디자인
아기자기한 모습을 표현하기 위해 색연필을 이용하여 글씨뿐만 아니라 마스코트도 그려봤지만, 도구 사용이 단조로워 전반적으로 밋밋하다.

• 본점의 느낌, 모습
• 홍대 분위기
• 개성

GOOD👍

가츠동이 맛있는 집

홍대돈부리

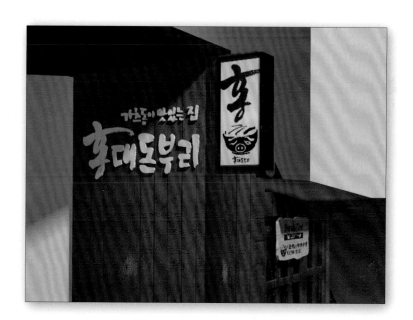

◎ Client's Choice

아담하고 소박한 홍대 돈부리 본점의 모습처럼 꾸밈없는 글씨를 썼습니다. 주목성을 위해서는 글자 수에 따라 굵기를 조절하는 것이 좋습니다. 단어 정도의 짧은 글자라면 굵게 작업해야 주변 요소에 묻히지 않고, 문장처럼 글자가 많으면 전체적으로 답답해 보이지 않도록 조금 얇게 쓰는 것이 좋습니다. 또한 과도한 연결선이나 필압 표현, 굵기 변화는 읽는 시간을 더디게 만들어 가독성을 떨어뜨립니다. 입구의 작은 지붕 모양을 빌려 '홍'의 'ㅎ'을 표현해 완성했습니다.

믿음직스러운 이미지의 간판 디자인

간판 작업 시 대상을 잘 파악하고 작업에 임하는 것이 좋습니다. 어떤 곳인지, 현장의 모습과 분위기, 주로 찾아오는 사람 등에 따라 글씨를 만들며 클라이언트가 원하는 콘셉트도 잘 반영해야 합니다. 한의원, 병원, 법원, 정부 기관 등은 역할은 다르지만 정직하고 안정적인 조형으로 믿음을 주는 글꼴이 필요합니다.

📖 간판 / 해문 / 한의원

NG 👎

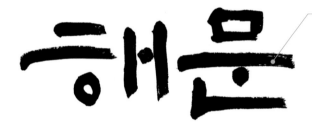

올드한 이미지
차분하고 정직해보이나 바른 기울기, 사다리꼴 조형과 평범한 직선으로는 젊은 감각을 표현하기 어렵다.

가벼운 느낌
평균적으로 굵기가 얇고 경쾌하지만, 믿음이 가는 스타일인지 의문이 든다. 또한 상호명을 잘못 썼다.

넘치는 생동감
자유로운 곡선의 흐름이 흥미롭지만 생동감이 과해 콘셉트와 맞지 않다.

- 신뢰
- 젊은 감각

GOOD

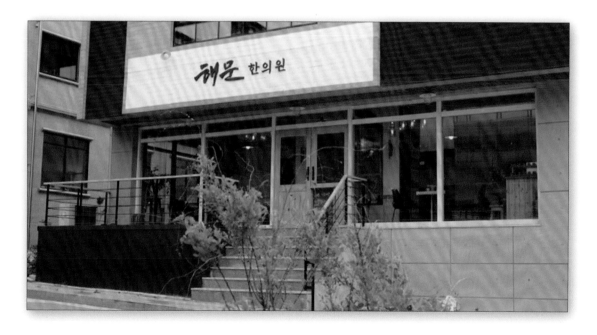

○ Client's Choice

획의 시작이 힘차고 나머지 획 모습도 굳건합니다. 중성, 종성이 초성을 잘 받치고 있어 안정감이 듭니다.
동시에 글자를 살짝 기울여 무게감을 약간 덜어내고 속도감을 더해 젊은 에너지를 표현했습니다.

서체 대비가 돋보이는 상호 디자인

원주 치악산 국립공원 초입에 자리한 2층짜리 카페의 상호 디자인입니다. 사방으로는 좋은 풍광을, 안으로는 고풍스러운 장식과 분위기를 지녀 그에 맞는 글자를 고민했던 작업이었습니다.

📖 상호 / 단재미 / 베이커리 카페

NG 👎

고급스러움의 부재
글자에서 운율이 느껴지도록 상하로 배열하고, 획에서도 기분 좋은 곡선 흐름을 사용했지만 즐거움 외에 고급스러움이 와닿지 않는다.

날카로운 느낌
'단', '한'에서 보이듯 획을 돌려 연결하며 즐거운 목 넘김을 표현했는데, 전체적으로 가볍고 날카로운 부분이 있다.

가독성 저하
'즐'의 'ㅈ', '단'의 'ㄷ'과 'ㅏ'로 가는 연결선 등 획 길이가 짧거나 굵어 글자 형태가 명확하지 않다.

- 고급스러움
- 즐거움

GOOD 👍

달콤한 즐거움
단재미

⦿ Client's Choice

'단재미'에서는 적당한 무게감으로 고급스러운 느낌을 표현하고 싶어 약간 굵은 획을 사용하고,
붓을 천천히 몇 번의 호흡으로 나눠 쓰면서 가벼움과 단조로움을 피했습니다. 반면 '달콤한 즐거움'은 '달'과 '즐'의 'ㄹ',
'콤'의 'ㅋ', '움'의 'ㅇ'처럼 경쾌하고 발랄한 특징을 넣어 말이 지닌 느낌을 표현했습니다.

불 같이 타오르는 간판 디자인

상호에서 '히바치'는 우리말로 화로를 뜻하며, 캘리그라피에서 불의 느낌을 내는 게 콘셉트였습니다. '히바치야'는 모두 받침이 없는 글자라서 다양한 표현이 힘들기 때문에 세로획과 가로획 굵기를 다양하게 표현하여 불의 생동감을 표현했습니다.

📖 간판 / 히바치야 / 로바다야키

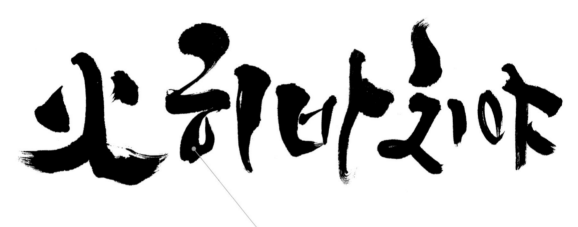

가독성 저하

중성을 활용한 채택안과 달리 초성을 강조했다. 특히 'ㅎ'과 'ㅊ'의 첫 획을 이용했는데 채택안의 '치'보다 임팩트가 떨어진다. 또한 시작과 끝 모양이 둔탁한 모음에서 불의 생동감이 느껴지지 않는다.

- 불
- 독특한 서체
- 식상하거나 단조롭지 않게

GOOD👍

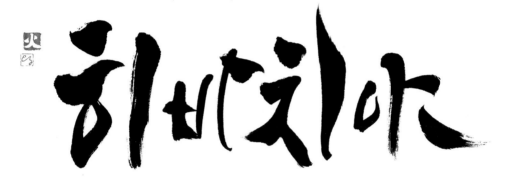

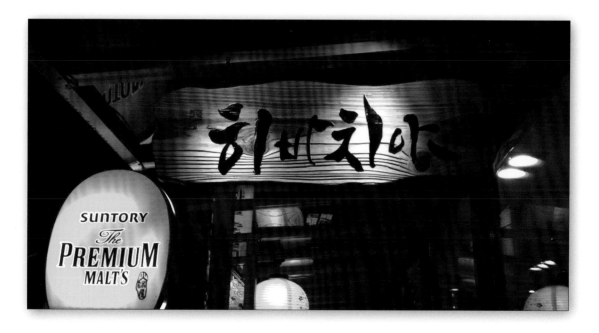

⊙ Client's Choice

가장 특징을 살린 곳은 '치'의 'ㅣ'로 아래에서 위로 올려쓰며 불이 타오르는 모양을 만들었습니다.
일반적인 방향으로 쓴 '히'의 'ㅣ'와 대조를 이루며 더 도드라져 보입니다. 그 밖에 'ㅎ', 'ㅏ', 'ㅑ'의 가로획도 끝을 섬세하게 해서
불꽃이 흩어지는 모습을 표현했고, 글자 모양을 전부 불규칙하게 써서 정형적이지 않고 즉흥적인 불의 느낌을 살렸습니다.

소박한 식당의 간판 디자인

간판/상호 편
05

대학가에 위치하며 주 요리인 닭볶음탕을 부담 없는 가격에 판매하는 식당의 간판 디자인입니다. 학생들이 식사와 안주를 즐기기 위해 부담없이 찾는 곳이라서 의뢰받은 스타일은 소탈함이었습니다. 기교와 멋을 일체 배제하고 붓을 다루는 형식도 생각하지 않은 채 써서 수수하고 꾸밈없이 표현했습니다.

📖 간판 / 달궁 / 전주 ✏️

NG 👎

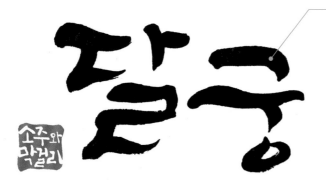

격식 있는 글씨
글자 시작이 묵직하고 획이 꺾이는 부분이 절도 있어 격식을 갖춘 느낌이다. 수더분한 소주, 막걸리와는 잘 어울리지 않는다.

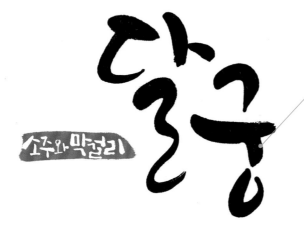

매끈하고 유려한 글씨
글자가 매끈하고 유려해서 소탈하거나 소박한 모습과는 어긋나 보인다.

GOOD

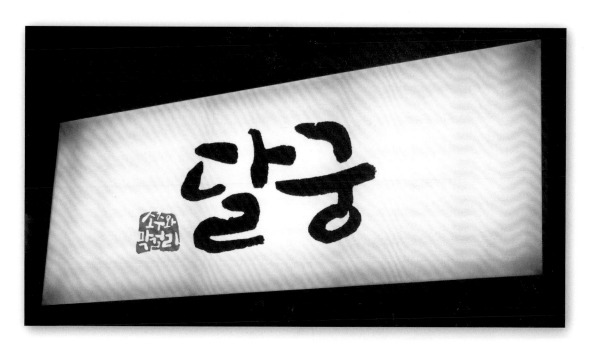

○ Client's Choice
곡선을 사용하여 소탈하면서도 부드럽고 친근한 느낌을 주었고,
획의 굵기는 통통하게 해서 빈약해 보이지 않도록 했습니다.

젊은 감각이 느껴지는 상호 디자인

요즘 젊은 농부가 많이 등장하고 있지만 '농사', '농부', '농장'이 갖는 연령대의 이미지가 높아 상호를 비롯한 상품명, 상품 포장 디자인을 통해 친근하고 개성있는 이미지가 점차 늘어나고 있습니다. 원우네 농장 또한 많은 사람에게 호감을 주는 글씨를 의뢰해 밝은 인상의 글꼴과 주목성 높은 구성을 생각했습니다.

📖 상호 / 원우네 농장 / 제주

NG

낮은 가독성
채택안을 한 줄로 배열한 시안으로 '농'의 'ㄴ' 때문에 '원우네' 글자와 거리가 멀어지고, 글자 수보다 전체 덩어리가 길어서 한눈에 들어오지 않는다.

답답한 형태
획의 굵기와 진행이 일정하지 않아 글자가 시원하게 읽히지 않고 조금 답답해 보인다.

투박한 이미지
짤막한 획이 귀여워 보이지만 투박한 직선을 사용해서 밝고 친근한 분위기가 잘 살지 않는다.

- 친근함
- 주목성
- 올드하지 않게

GOOD👍

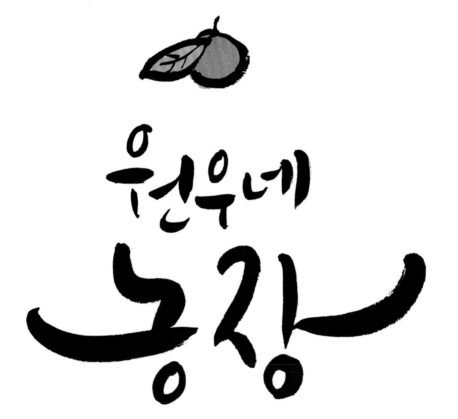

♻ Client's Choice

부드러운 곡선을 경쾌하게 사용해서 밝은 느낌을 내고, 글자를 두 줄로 모아 써서 주목성을 높였습니다.
'농장'의 가로획을 양 옆으로 길게 늘려 두 팔을 활짝 벌려서 반갑게 맞이하는 모양을 만들었습니다.

우직한 모습의 상호 디자인

노부부가 수십 년간 가꿔온 화훼농원의 상호명입니다. '송백'은 소나무와 잣나무를 말하며, 추운 겨울에도 푸르름을 잃지 않는 굳은 절개를 상징하기도 합니다. 송백의 굳건함과 무게감을 표현했습니다.

📖 상호 / 송백조경 ✏

NG 👎

콘셉트와 어울리지 않는 글씨
둥근 곡선으로 노부부의 세월과 무게감을 표현
하기에는 어울리지 않는다.

가벼운 이미지
날렵하고 경쾌하게 이어지는 획에서 속도감이
느껴진다. 속도감에서 어느 정도 힘이 보이지만
전체적으로 가벼워보이는 건 어쩔 수 없다.

콘셉트와 동떨어진 이미지
적당한 무게감과 친근한 인상을 주지만 콘셉트
와는 거리가 있다.

GOOD👍

○ Client's Choice
획 시작을 강하게 하고 곧은 직선을 사용했습니다.
중간 중간 갈라지는 거친 획이 더해져 강인한 힘이 느껴집니다.
'송'의 '소'를 활용하여 소나무의 모습을 나타냈습니다.

젊고 개성 있는 상호 디자인

20~30대 젊은 층을 타깃으로 하는 화훼, 조경 업체입니다. 도매 화훼단지의 판매자, 구매자 대부분 중년, 노년이라며 젊은 느낌의 글씨를 요청했습니다. 기존 업체의 상호는 주로 평범한 폰트를 사용해서 캘리그라피 자체가 하나의 개성이고 젊은 고객층에게 긍정적으로 작용하도록 시기마다 유행하는 식물과 세련되고 감각적인 화분을 판매하는 업체를 친근하게 표현했습니다.

📖 상호 / 정글 / 화훼 · 조경 업체

콘셉트와 다른 이미지
양쪽으로 시원하게 뻗은 획이 화려하지만, 자음 'ㅈ', 'ㄱ', 'ㄹ'의 맨 위 가로획이 기울어지면서 밝고 따뜻한 인상을 잃었다.

부정적인 첫인상
투박하고 정리되지 않은 획에서 개성을 느낄 수 있지만, 긍정적인 첫인상을 주는지는 불확실하다.

콘셉트와 전혀 다른 이미지
콘셉트와 상반된 형태를 띠며, '글'의 'ㄹ' 형태가 불명확하다.

- 젊음
- 친근함
- 개성

GOOD👍

정글

축하·근조 화환
조경공사 실내조경
꽃다발 꽃바구니
동·서양란
관엽 도·소매
개업화분 출장분갈이

✿ Client's Choice

과하지 않은 곡선이 편안하고, 획의 끝을 살짝 올려 밝은 느낌을 나타냈습니다. 종성의 크기가 초성, 중성보다 현저하게 작아지면 젊은 게 아니라 어려보일 수 있어서 그 점에 유념하며 썼습니다.

간판/상호 편
09

우아한 간판 디자인

가정집을 고쳐 친숙하면서도 오래된 소품과 미술 작품들이 곳곳에 있어 우아하고 고상한 분위기의 게스트 하우스 간판 작업입니다. 우아한 멋이 적당한 무게를 잡아주는 글씨를 고민했습니다.

📖 간판 / 당금빛 / 게스트하우스 ✏️

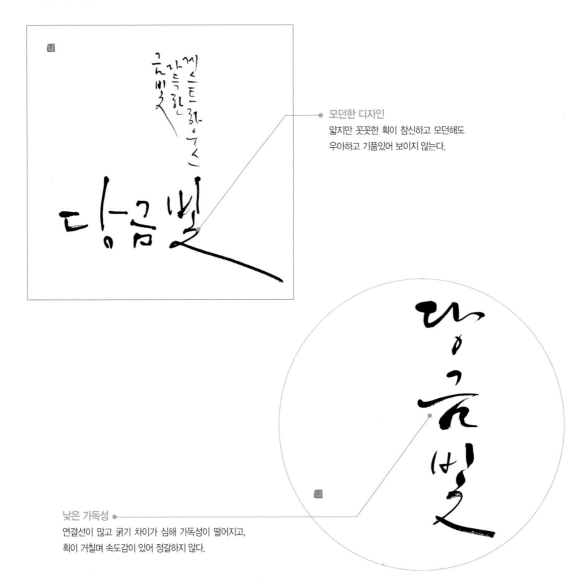

모던한 디자인
얇지만 꼿꼿한 획이 참신하고 모던해도
우아하고 기품있어 보이지 않는다.

낮은 가독성
연결선이 많고 굵기 차이가 심해 가독성이 떨어지고,
획이 거칠며 속도감이 있어 정갈하지 않다.

- 우아함
- 멋스러움

GOOD

◆ Client's Choice

직선과 곡선이 적절하게 섞이고 필압
조절이 자연스러우며 보기 좋습니다.
불필요한 연결선이 없고 굵기가 적당해
읽기에 어려움이 없고 멀리서도 잘 보
입니다. '당'을 제외하면 받침이 넓고 안
정적이어서 성숙한 느낌입니다.

10

고집 있는 상호 디자인

전라북도 명품 전통주와 식품 명인을 주제로 한 기획 전시 타이틀입니다. 전통적이고 진중한 스타일을 생각했지만, '고집'의 재미있고 신선한 표현을 요청받았습니다. 나무젓가락은 붓 질감에서 식상함을 느낄 때 사용하는 도구 중 하나로 예전부터 많이 사용했지만 여전히 독특한 재미를 주는 도구입니다.

📖 상호 / 세월의 맛 고집의 맛 / 전주 국제 발효식품 엑스포 ✏️

밋밋한 디자인
강조된 부분이 채택안과 반대이다. 초성이 커서 귀여워 보이고 굵기 차이가 덜 해 밋밋하다.

토속적인 이미지
풍부한 붓 질감이 토속적이다. 투박한 획이 힘 있고 고집스럽지만 익숙하다. 신선하고 재미있는 표현과 다소 거리가 있다.

임팩트가 떨어지는 디자인
강조할 획의 길이, 굵기 활용에 있어 임팩트가 떨어진다.

- 고집
- 재미있는 글꼴 표현
- 긴 획 포인트

GOOD👍

전북의 명인명작

'Taste of Time, Taste of Persistence',
Masters and Masterpieces of Jeollabuk-do

⭘ Client's Choice
강조할 부분에서 나무젓가락을 평평하게 눌러 쓰고 특히 '맛'의 'ㅅ'을 가장 돋보이게 표현했습니다.
전체 획이 깔끔하고 꾸밈 없어 올드해 보이지 않으며 젊고 명료합니다.

PART 6 아트

통과되는

캘리그라피 카드 세트

◆ 콘셉트 : 정갈하며 고급스러운 스타일

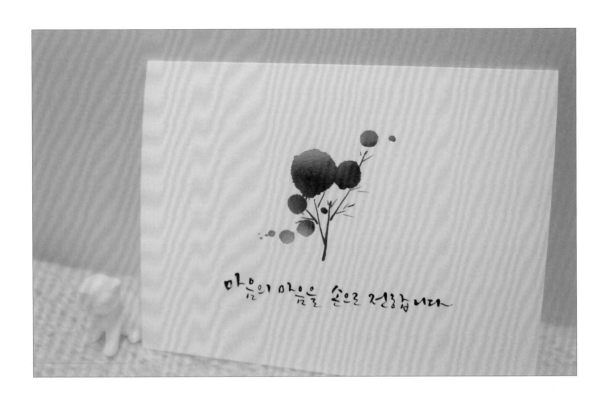

(채택)

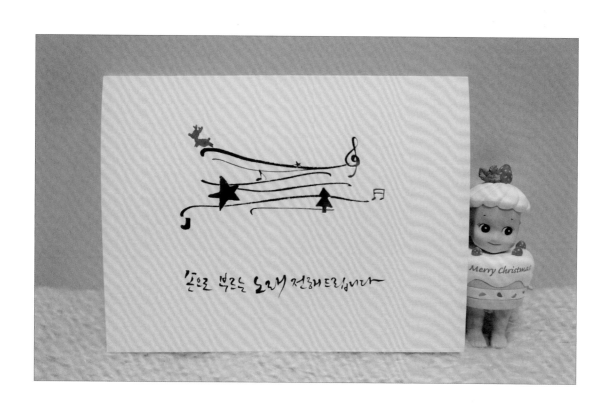

(채택)

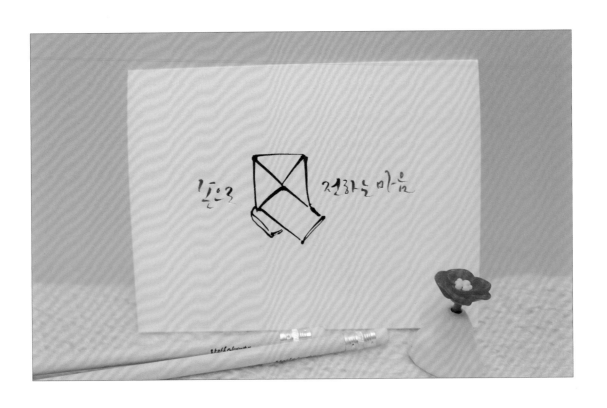

(채택)

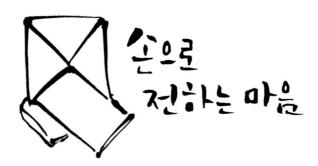

서글픔과 이별하고 설레이음을 만나
나를 사랑하고 사람에게 스며들어
사랑하게된다 감정의숲은
돌고돌아 봄, 여름, 가을, 겨울
손으로 노래하는 소온 의은실

(채택)

서글픔과 이별하고 설레임을 만나
나를 사랑하고 사람에게 스며들어
사랑하게된다 감정의숲은
돌고돌아 봄 여름, 가을, 겨울
손으로 노래하는 소온의은실

서글픔과 이별하고 설레임을 만나
나를 사랑하고 사람에게 스며들어
사랑하게된다 감정의숲은
돌고돌아 봄 여름 가을 겨울
손으로 노래하는 소온 양은실

캘리그라피 레터프레스 캘린더

⬇ 콘셉트 : 감정에 어울리는 서체 활용

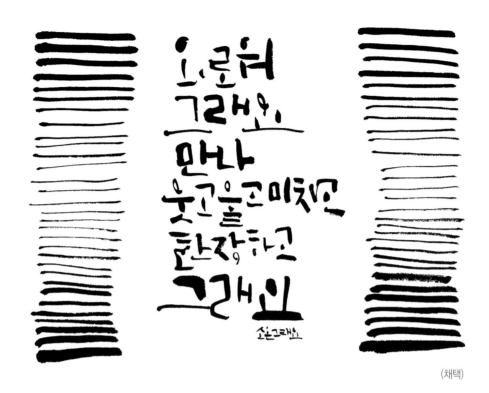

(채택)

노래해만 우리들의 이야기를
너도나도 신나게)

소은 손으로부르는 노래

(채택)

노래해만 우리들의이야기를
너도나도신나게 소른

노래해만우리들의 이야기를너도나도
신나게 소른 손으로부르는노래

캘리그라피 판넬 작품

콘셉트 : '나무'를 직관적으로 느낄 수 있는 그림 글씨 ○

(채택)

캘리그라피 틴케이스 미니 엽서

⊙ 콘셉트 : 배경 이미지와 어울리는 아기자기한 글꼴

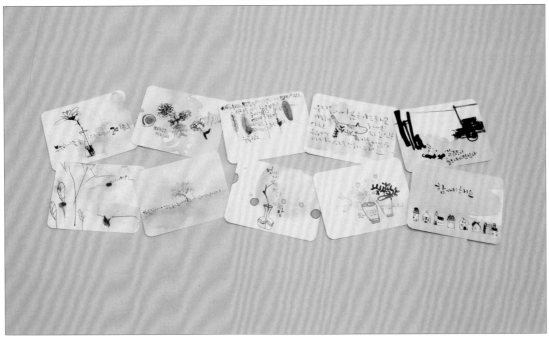

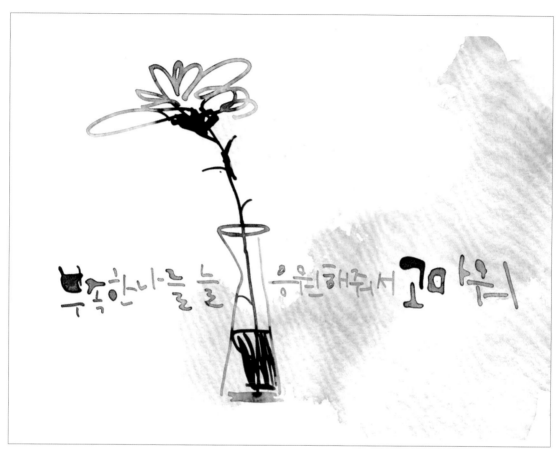

(채택)

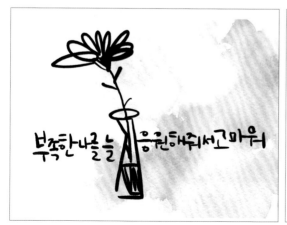

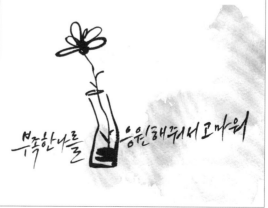

(채택)

(채택)

작품집 '동화 토끼전'

↻ 콘셉트 : 붓 질감을 살리되 투박해 보이지 않도록

동화
토끼전 (채택)

동화
토끼전

동화
토끼전

작품집 '동화 흥부'

◎ 콘셉트 : 힘이 느껴지는 글꼴 디자인

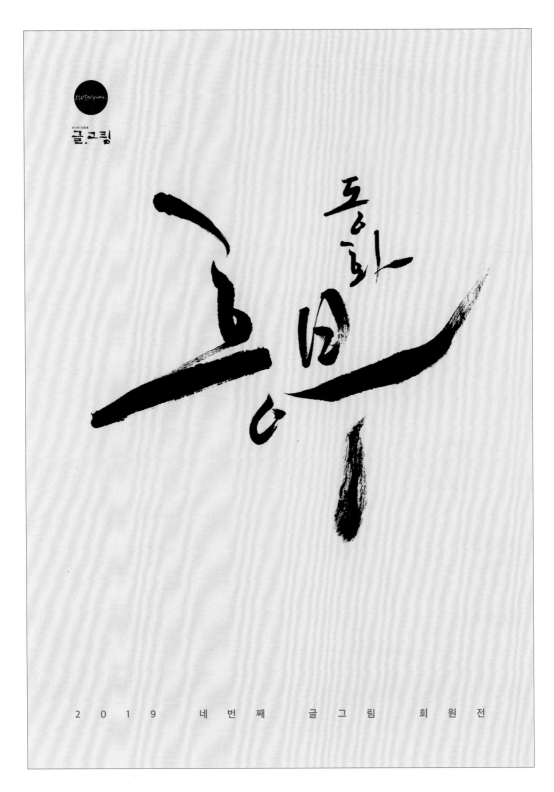

(채택)

플러스 라이프 마켓 엽서
퍼포먼스 '우리 일상에 캘리그라피 더하기'
◆ 콘셉트 : 가볍고 재미있는 분위기

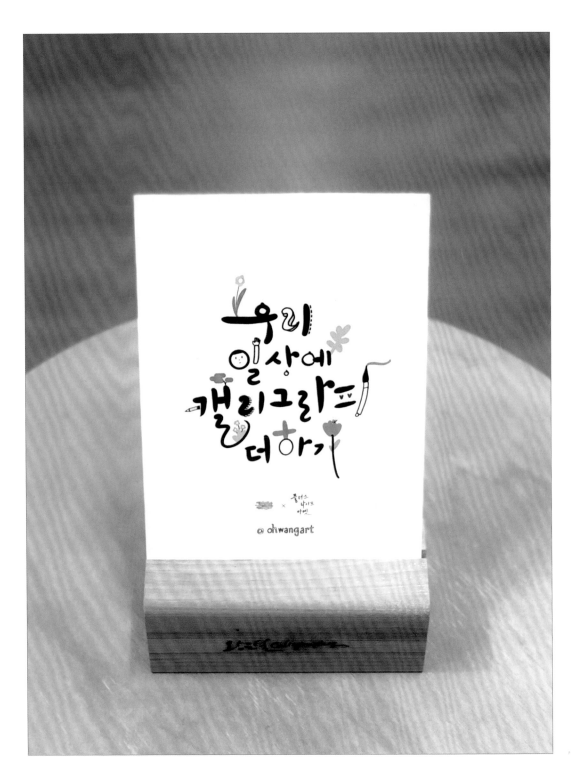

우리
일상에
갤리그라피
더하기

캘리그라피 책갈피

◑ 콘셉트 : 글자들이 어우러지며 조화를 이루는 구성

(채택)

오래 머무르게 한다
나그하여금
작은 창으로 받은 빛 들어오니

대정읍 추사의 글

오래 머무르게 한다
나로 하여금
작은 창으로 받은 빛 들어오니

제주, 추사의 글 강우

포스터 액자 '꿈'

⬇ 콘셉트 : 맑고 순수한 인상의 글씨

(채택)

포스터 액자 'ㅋ'

◆ 콘셉트 : 큰 웃음 소리, 한 글자 표현

(채택)

한글날 기념 엽서

○ 콘셉트 : 간결하고 뚜렷한 메시지 전달

(채택)

선물용 입춘첩

🔽 콘셉트 : 순박하고 꾸밈 없는 글씨

立春大吉 建陽多慶

(채택)

建陽多慶
二十春大吉

建陽多慶
立春大吉

建陽多慶
立春大吉

손거울 '꽃'

⊙ 콘셉트 : 꽃이라는 글자의 생김새를 이용한 이미지 표현

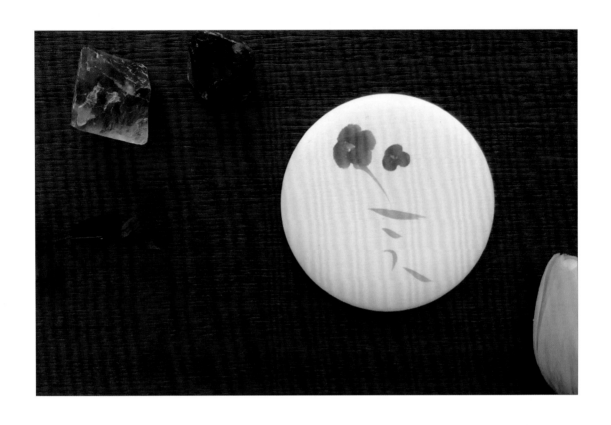

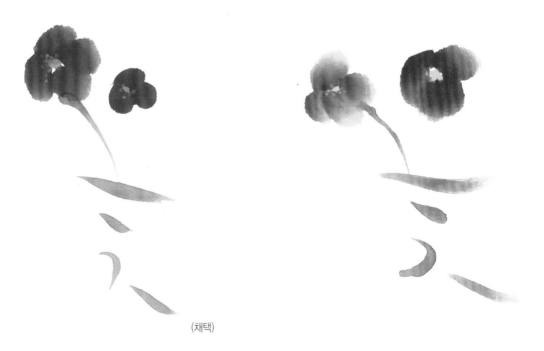

(채택)

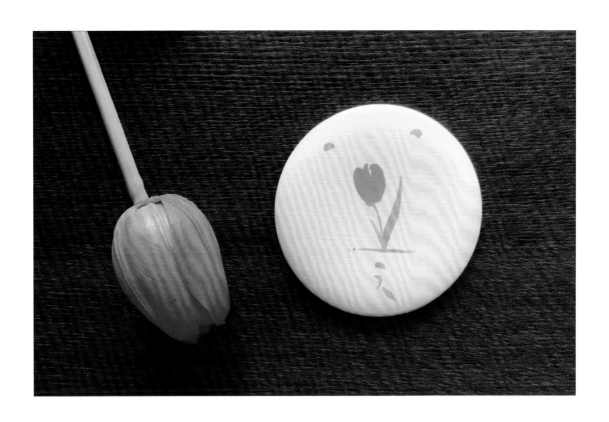

(채택)

(채택)

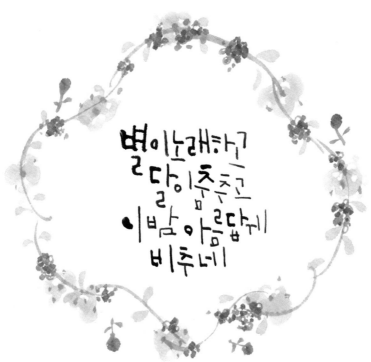

캘리그라피 타투

◑ 콘셉트 : 곧은 신념과 개성이 느껴지는 글씨와 배열

(채택)

찾아보기

선택되는 디자인의
분명한 원칙과 이유

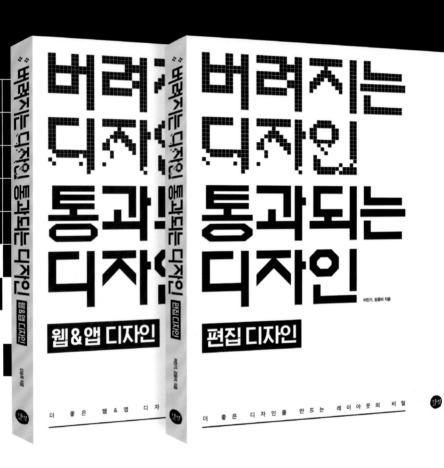

디자인에는 정답도 없고, 오답도 없습니다.
하지만 분명 **선택되는 디자인**은 있습니다.

이 책은 실제로 버려졌던 디자인과 통과되었던 디자인 시안을 대조하여
디자인 시 꼭 알아야 할 원칙과 이유를 설명합니다.

길벗